深夜食堂

㉕

安倍夜郎

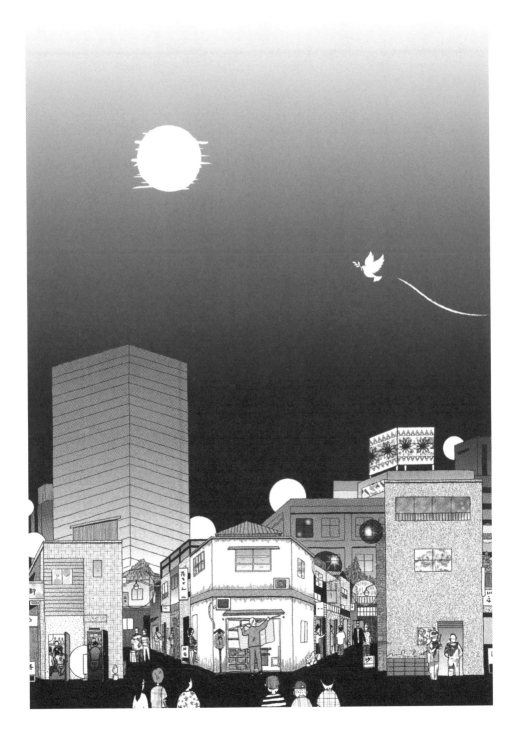

菜單

下午六點

「二〇二一年六月～
二〇二二年十一月，
依照新冠肺炎緊急事態公告，
變更營業時間」

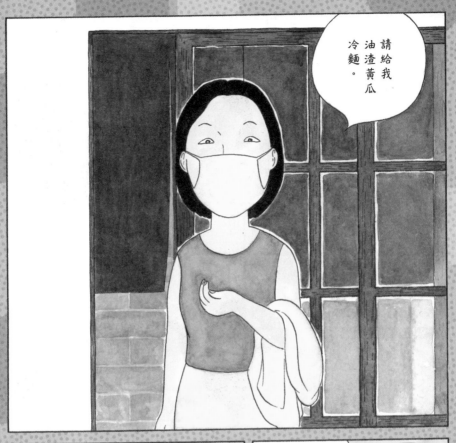

請給我油渣黃瓜冷麵。

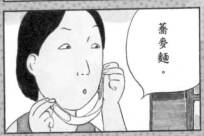

翔子小姐要蕎麥麵，還是烏龍麵？

蕎麥麵。

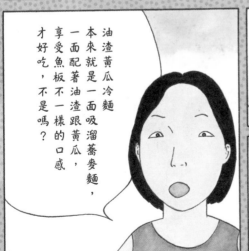

油渣黃瓜冷麵本來就是一面吸溜蕎麥麵，一面配著油渣跟黃瓜，享受魚板不一樣的口感才好吃，不是嗎？

第 338 夜◎油渣黃瓜冷麵

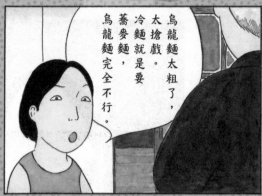

烏龍麵太粗了，太搶戲。冷麵就是要蕎麥麵，烏龍麵完全不行。

原來如此！

?!

不好意思，我現在正在吃烏龍麵的油渣黃瓜冷麵……

之前我從來沒細想過。一提到油渣黃瓜冷麵，就選烏龍麵。

不行不行不行男嗎？

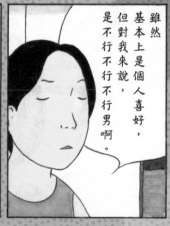

雖然基本上是個人喜好，但對我來說，是不行不行不行不行男啊。

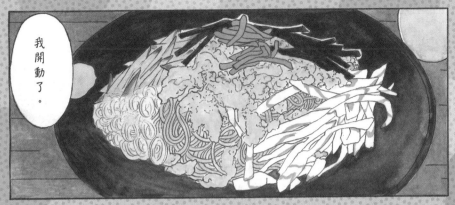

我開動了。

♪

♪

嗯

嗯

嘶嘶嘶嘶！

……

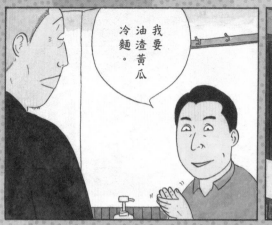我要油渣黃瓜冷麵。

一星期後——

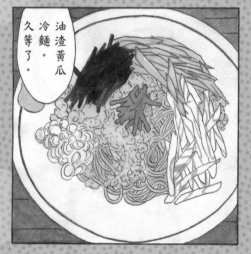油渣黃瓜冷麵。久等了。

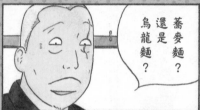蕎麥麵？還是烏龍麵？

當然要蕎麥麵。

翔子小姐嗎？平常不多話，但是提到油渣黃瓜冷麵，就會滔滔不絕。

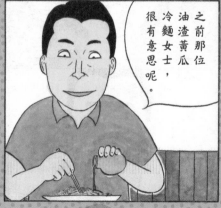之前那位油渣黃瓜冷麵女士，很有意思呢。

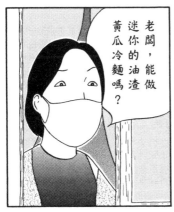

老闆，能做迷你的油渣黃瓜冷麵嗎？

哈哈哈。

我就是不行不行不行男啊。

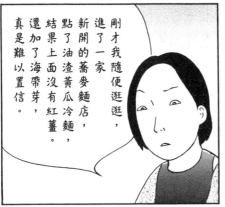

剛才我隨便逛逛，進了一家新開的蕎麥麵店，點了油渣黃瓜冷麵，結果上面沒有紅薑，還加了海帶芽。

真是難以置信。

可以做小份的，怎麼啦？

端上來就已經淋了麵醬油。

※

對我來說，海帶芽的口感跟油渣黃瓜冷麵不搭。

最令人無法原諒的是⋯⋯

是什麼？

知道了，翔子小姐。我慢慢做，你休息一下。

我祖母教育我端出來的東西一定要全部吃完，所以我吃完了，現在來清口的……但是，已經吃不下一人份了。

那個……自從上次之後，我都選蕎麥麵了，但是每一家店加的配料都不一樣呢。油渣黃瓜冷麵

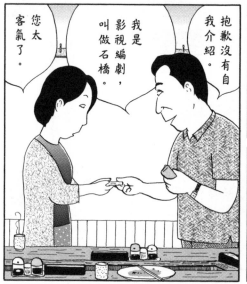

您太客氣了。

我是影視編劇，叫做石橋。

抱歉沒有自我介紹。

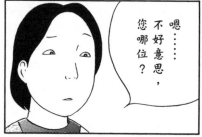

嗯……不好意思，您哪位？

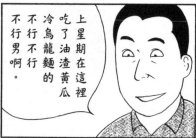

上星期在這裡吃了油渣黃瓜冷烏龍麵的不行不行不行男啊。

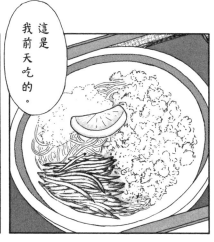

這是我前天吃的。

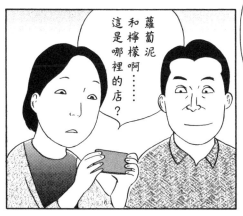

蘿蔔泥和檸檬啊⋯⋯這是哪裡的店?

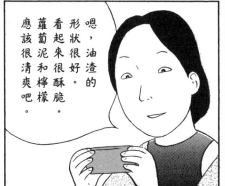

嗯,油渣的形狀很好。看起來很酥脆。蘿蔔泥和檸檬應該很清爽吧。

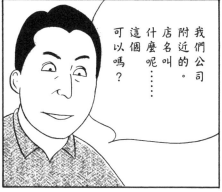

我們公司附近的。店名叫什麼呢⋯⋯這個可以嗎?

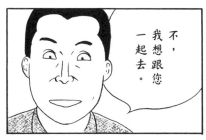

不,我想跟您一起去。

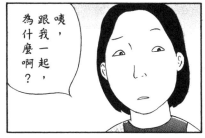

咦,跟我一起,為什麼啊?

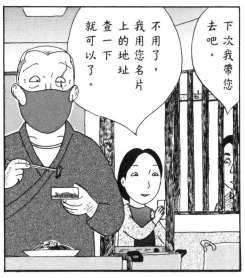

下次我帶您去吧。

不用了,我用您名片上的地址查一下就可以了。

一一

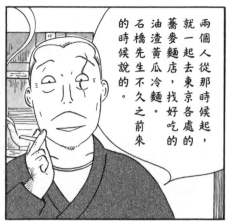

兩個人從那時候起，就一起去東京各處的蕎麥麵店，找好吃的油渣黃瓜冷麵。石橋先生不久之前來的時候說的。

時序進入深秋，蕎麥麵店都不再提供油渣黃瓜冷麵的時候，好久不見的翔子小姐來了。很稀奇地帶了一位女性朋友來。

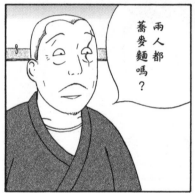

兩人都蕎麥麵嗎？

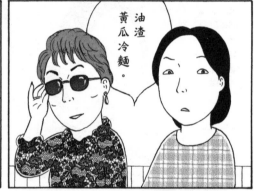

油渣黃瓜冷麵。

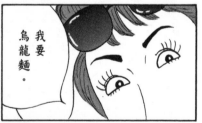

我要烏龍麵。

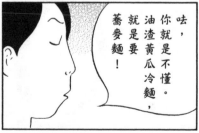

咭，你就是不懂。油渣黃瓜冷麵，就是要蕎麥麵！

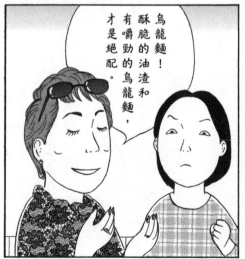

烏龍麵！酥脆的油渣和有嚼勁的烏龍麵，才是絕配。

咦，翔子小姐是寺尾惠里香女士的女兒嗎?!

是初次見面，我是寺尾。我女兒翔子承蒙大家照顧了。

這，這不是大明星，寺尾惠里香女士嗎?

我最不喜歡別人這樣看我了。

媽媽跟女兒是不同的人格!

你每次都這麼說。

我希望你不要一跟男人分手，就來賴著女兒。

有什麼關係，一個人很寂寞啊。

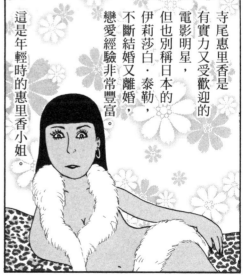

寺尾惠里香是有實力又受歡迎的電影明星，但也別稱日本的伊莉莎白·泰勒，不斷結婚又離婚，戀愛經驗非常豐富。

這是年輕時的惠里香小姐。

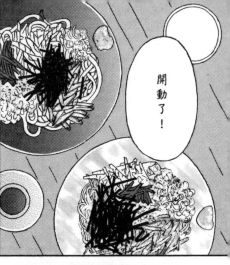

開動了！

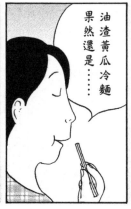

油渣黃瓜冷麵果然還是……

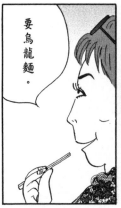

要烏龍麵。

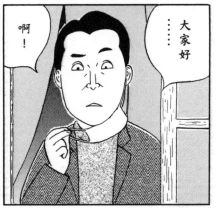

……大家好

啊！

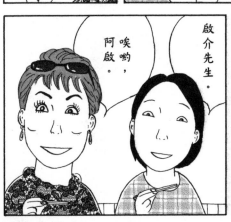

啟介先生。

唉喲，阿啟。

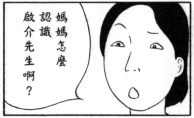

媽媽怎麼認識啟介先生啊？

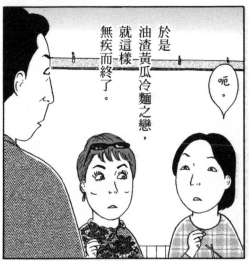

於是油渣黃瓜冷麵之戀，就這樣無疾而終了。

呃。

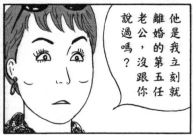

他是我立刻就離婚的第五任老公，沒跟你說過嗎？

第339夜◎馬鈴薯沙拉可樂餅

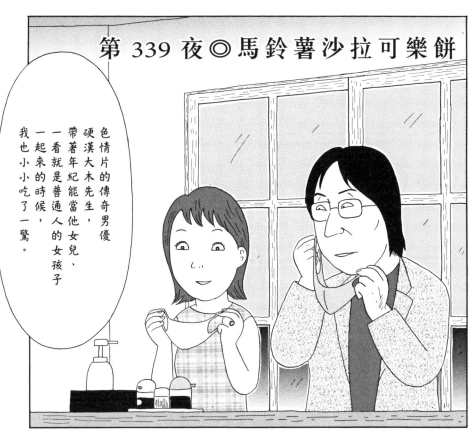

色情片的傳奇男優硬漢大木先生，帶著年紀能當他女兒、一看就是普通人的女孩子一起來的時候，我也小小吃了一驚。

兩份馬鈴薯沙拉。

好。馬鈴薯沙拉可樂餅，要花一點時間喔。

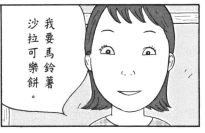

我要馬鈴薯沙拉可樂餅。

嗯！

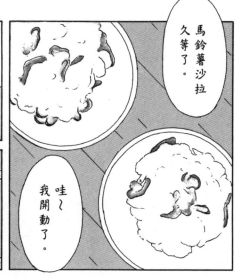

馬鈴薯沙拉久等了。

哇～我開動了。

我很喜歡這家店的馬鈴薯沙拉。

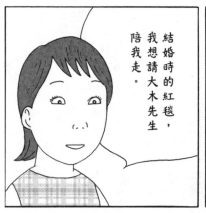

結婚時的紅毯，我想請大木先生陪我走。

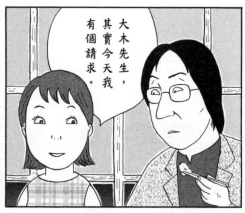

大木先生，其實今天我有個請求。

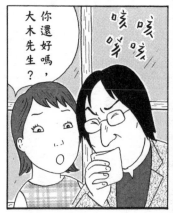

你還好嗎，大木先生？

咳咳咳咳

……

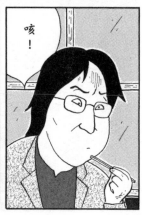

咳！

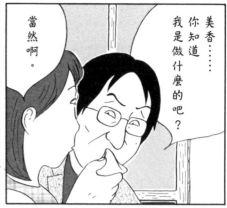

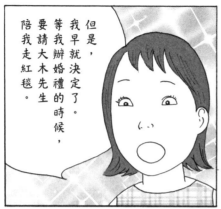

美香……
你知道
我是做什麼的吧？

當然啊。

但是，
我早就決定了。
等我辦婚禮的時候，
要請大木先生
陪我走紅毯。

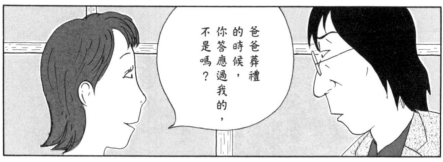

爸爸葬禮
的時候，
你答應過我的，
不是嗎？

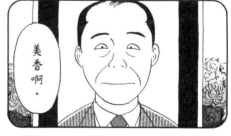

美香啊。

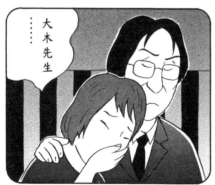

……大木先生

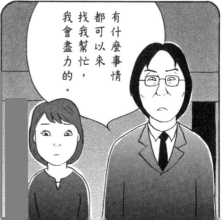

有什麼事情
都可以來
找我幫忙，
我會盡力的。

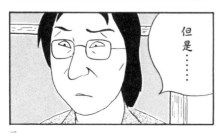

但是……

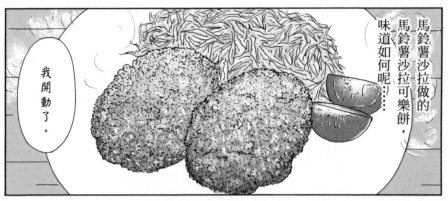

馬鈴薯沙拉做的馬鈴薯沙拉可樂餅，味道如何呢⋯⋯

我開動了。

好好吃～

呼呼

喀喳

下次跟男朋友一起來吃好了，他最喜歡馬鈴薯沙拉可樂餅了。

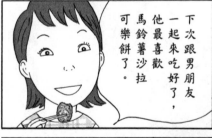

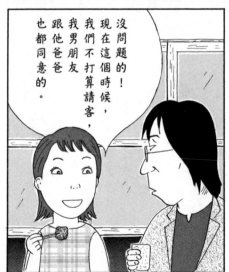

沒問題的！現在這個時候，我們不打算請客，跟他爸爸也都同意的。

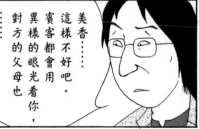

美香⋯⋯這樣不好吧。賓客都會用異樣的眼光看你，對方的父母也⋯⋯

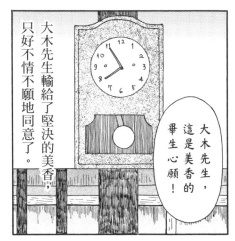

大木先生輸給了堅決的美香，只好不情不願地同意了。

大木先生，這是美香的畢生心願！

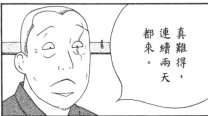

真難得，連續兩天都來。

昨天食之無味啊。

沒見過大木先生那麼手足無措呢。

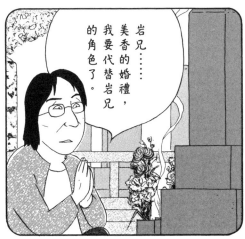

岩兄……美香的婚禮，我要代替岩兄的角色了。

哈哈……

我去給美香的父親掃墓了。

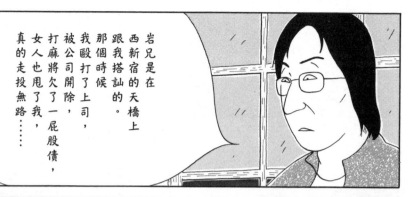

岩兄是在西新宿的天橋上跟我搭訕的。那個時候我被公司開除，被麻將打了上司，女人也甩了我，真的走投無路⋯⋯

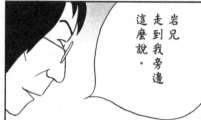

岩兄走到我旁邊這麼說。

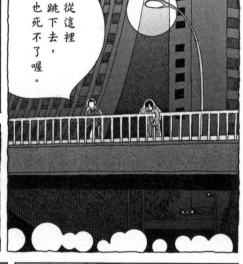

從這裡跳下去，也死不了喔。

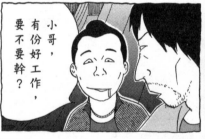

小哥，有份好工作，要不要幹？

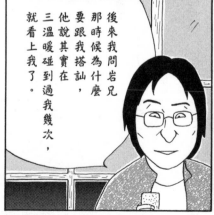

後來我問岩兄那時候為什麼要跟我搭訕，他說其實在三溫暖碰到過我幾次，就看上我了。

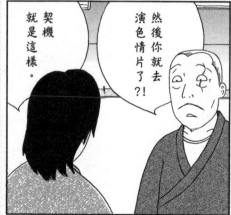

然後你就去演色情片了？！

契機就是這樣。

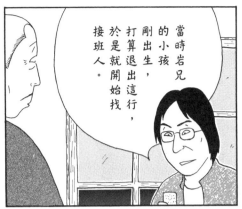

當時岩兄的小孩剛出生，打算退出這行，於是就開始找接班人。

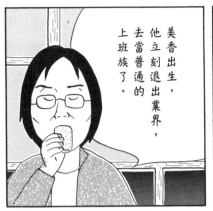

美香出生，他立刻退出業界，去當普通的上班族了。

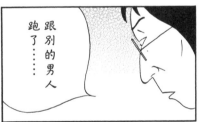

唔。對了，美香的媽媽呢？

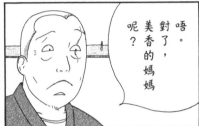

跟別的男人跑了……

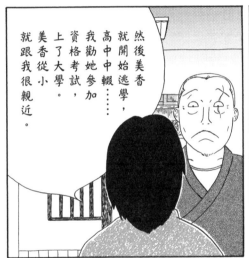

然後美香就開始逃學，高中中輟……我勸她參加資格考試，上了大學。美香從小就跟我很親近。

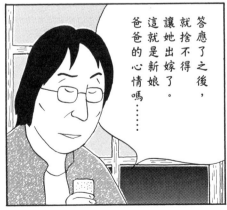

答應了之後，就捨不得讓她出嫁。這就是新娘爸爸的心情嗎……

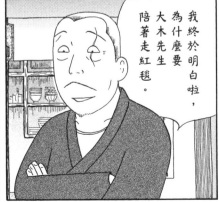

我終於明白啦，為什麼要大木先生陪著走紅毯。

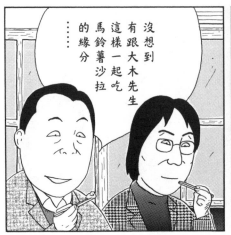

沒想到有跟大木先生這樣一起吃馬鈴薯沙拉的緣分……

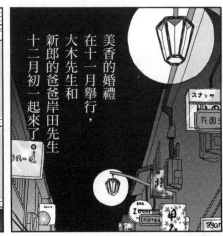

美香的婚禮在十一月舉行，大木先生和新郎的爸爸岸田先生十二月初一起來了

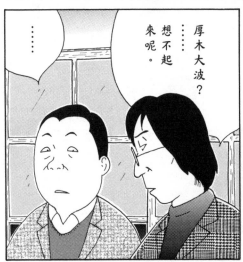

厚木大波？……想不起來呢。……

？

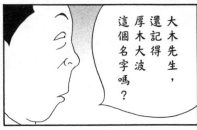

大木先生，還記得厚木大波這個名字嗎？

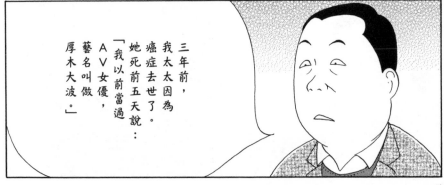

三年前，我太太因為癌症去世了。她死前五天說：「我以前當過ＡＶ女優，藝名叫做厚木大波。」

二二三

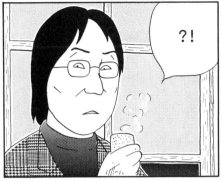

?!

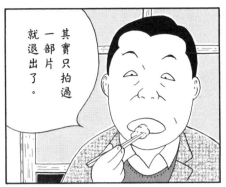

其實只拍過一部片就退出了。

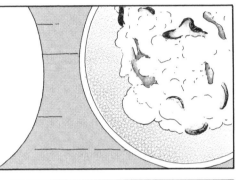

拍片那天，聽說她做了很多馬鈴薯沙拉帶去片場。因為她在雜誌上看過，跟她演對手戲的男演員喜歡馬鈴薯沙拉。

拍完之後，那位男演員還吃了她做的馬鈴薯沙拉。

啊……

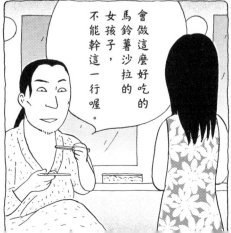

會做這麼好吃的馬鈴薯沙拉的女孩子，不能幹這一行喔。

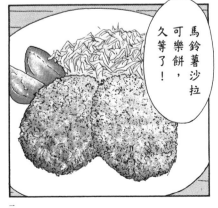

馬鈴薯沙拉可樂餅，久等了！

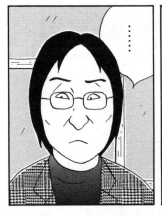

……

喔，來了來了。

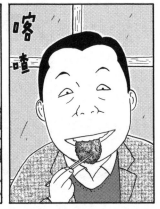

喀嚓

我太太做了了很多馬鈴薯沙拉的第二天，就會做成可樂餅。

我跟我兒子都很喜歡。

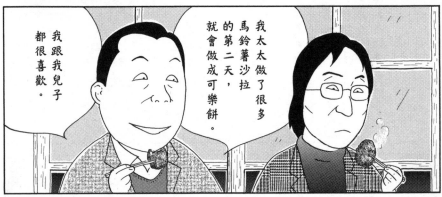

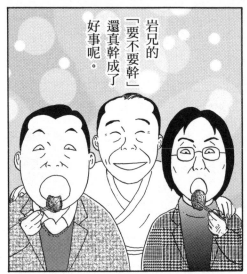

岩兄的「要不要幹」還真幹成了好事呢。

真是不可思議的緣分啊。

是啊，我太太知道會有這一天到來嗎……

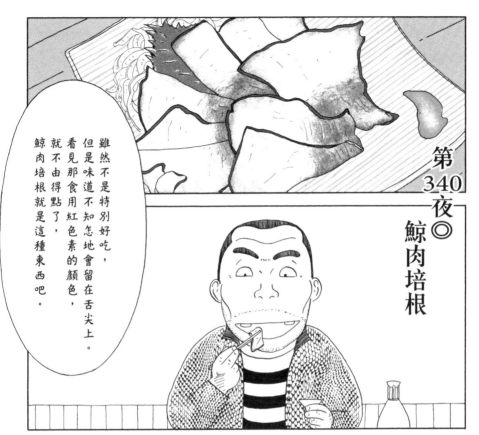

第340夜◎鯨肉培根

雖然不是特別好吃，但是味道不知怎地會留在舌尖上。看見那食用紅色素的顏色，就不由得點了。鯨肉培根就是這種東西吧。

那是鯨肉培根吧。

是的。

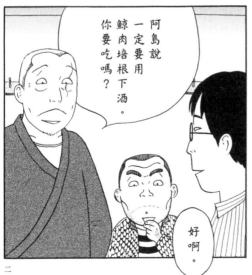

阿島說一定要用鯨肉培根下酒。你要吃嗎？

好啊。

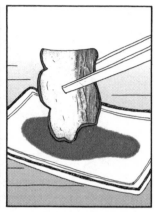

因為
我不能
喝酒。

我活了這麼久，
第一次看見
用鯨肉培根下飯
的傢伙呢。

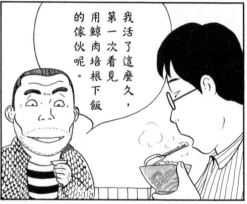

真是不可思議。
其實今天
我遇見了
十年前請我
吃鯨肉培根
的人。

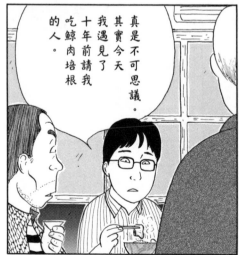

和美年紀輕輕，
卻知道
鯨肉培根呢。

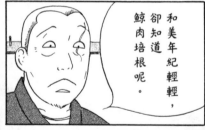

我以前
吃過一次。

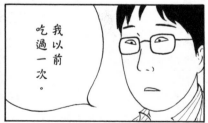

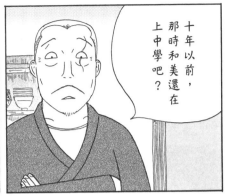

十年以前，那時和美還在上中學吧？

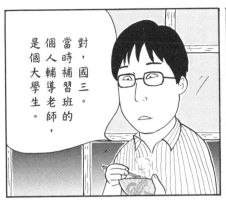

對，國三。當時補習班的個人輔導老師，是個大學生。

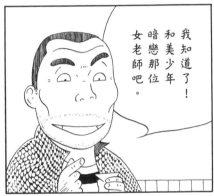

我知道了！和美少年暗戀那位女老師吧。

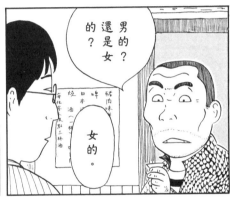

男的？還是女的？

女的。

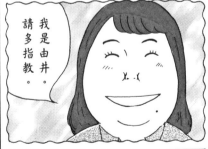

我是由井。請多指教。

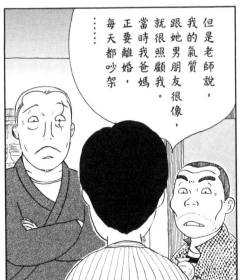

但是老師說，我的氣質跟她男朋友很像，就很照顧我。當時我爸媽正要離婚，每天都吵架⋯⋯

並沒有。

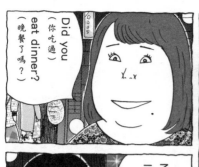

那天我也不想留在家裡，晚上到街上亂逛，就碰到了由井老師……

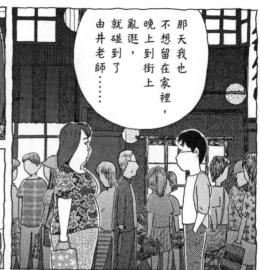

Did you（你吃過）
eat dinner?（晚餐了嗎？）

No,（沒有）
（我）……

然後她就帶我去居酒屋，我在那裡第一次吃到的。

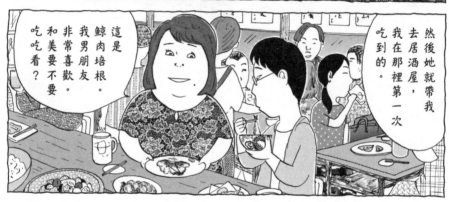

這是鯨肉培根。我男朋友非常喜歡。和美要不要吃吃看？

那個時候是大學生的話，現在大概三十歲吧。

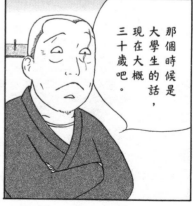

過了十年，人都會變的。

嗯。

會變啊。尤其是女人。

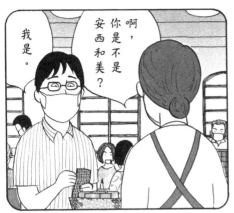

啊，你是不是安西和美？

我是。

今天我因為工作需要去了町田。開完會以後，又去咖啡店，結帳的時候……

由井老師！真的假的？

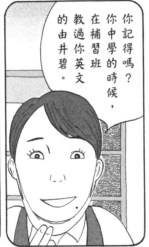

你記得嗎？你中學的時候，在補習班教過你英文的由井碧。

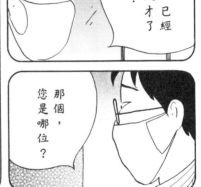

果然一表人才了啊……

那個，您是哪位？

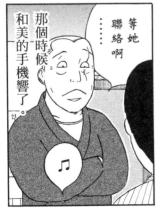

那個時候，和美的手機響了。

……等她聯絡啊

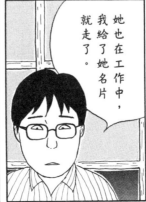

她也在工作中，我給了她名片就走了。

哎，果然變漂亮了嗎？然後呢？

辛苦了。
麻煩您了。

老闆，你覺得她會跟我聯絡嗎？

什麼，工作電話啊。

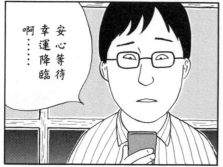

安心等待幸運降臨啊……

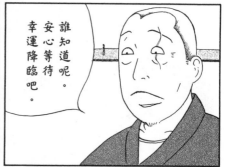

誰知道呢。安心等待幸運降臨吧。

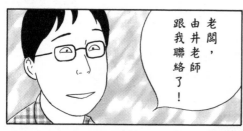

老闆，由井老師跟我聯絡了！

過了三天──

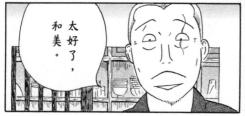

太好了，和美。

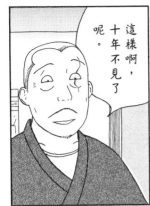

這樣啊，十年不見了呢。

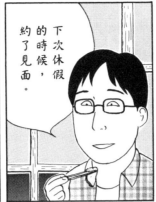

下次休假的時候，約了見面。

老師還單身嗎？

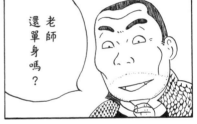

嗯。她說離婚了。

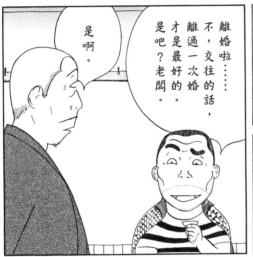

離婚啦……不，交往的話，離過一次婚才是最好的。是吧？老闆。

是啊。

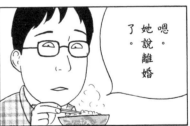

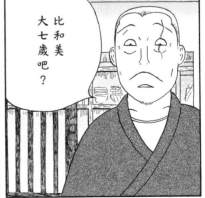

比和美大七歲吧？

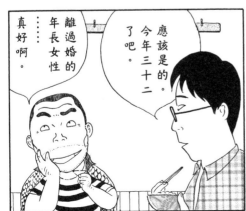

應該是的。今年三十二了吧。

離過婚的年長女性……真好啊。

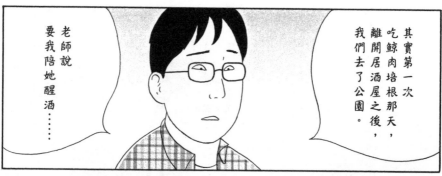

其實第一次吃鯨肉培根那天，離開居酒屋之後，我們去了公園。

老師說要我陪她醒酒……

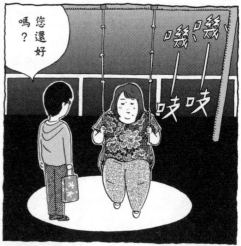

您還好嗎？

幾、幾、吱、吱

和美……可以麻煩你嗎？

咦，好的……

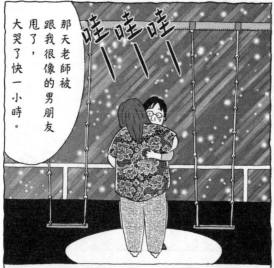

那天老師被跟我很像的男朋友甩了，大哭了快一小時。

哇哇哇——

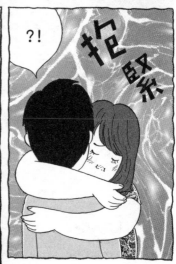

?!

抱緊

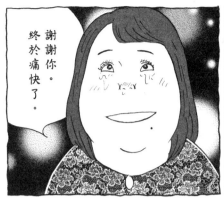

謝謝你。終於痛快了。

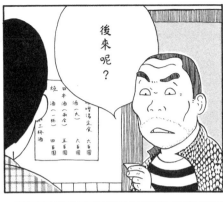

後來呢？

哎，振作得很快呢。

老師還記得嗎……

後來老師叫了計程車就走了。

咦?!

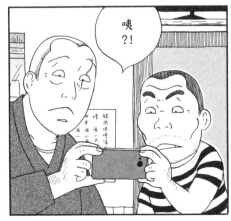

一星期後，和美給我們看了那天自拍的照片。

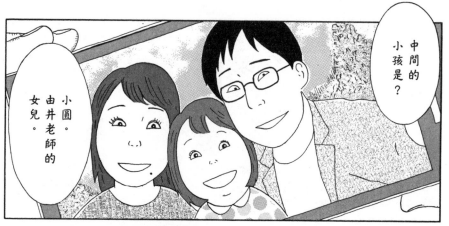

中間的小孩是?

小圓。由井老師的女兒。

一開始有點不知所措,但很快就跟小圓熟起來了。

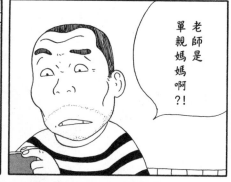

老師是單親媽媽啊?!

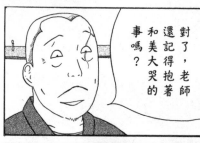

對了,老師還記得抱著和美大哭的事嗎?

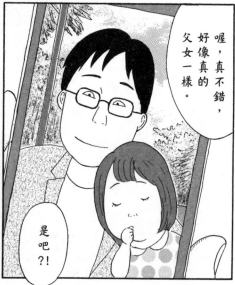

喔,真不錯,好像真的父女一樣。

是吧?!

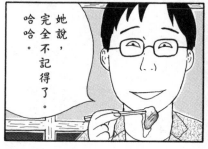

她說,完全不記得了。哈哈。

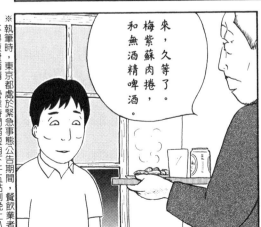

剁碎梅乾，放在紫蘇葉上，然後用五花肉片捲起來，撒上一點胡椒鹽烤。這個跟啤酒非常搭。啊，不行。現在不能賣酒呢。

第341夜◎梅紫蘇肉捲

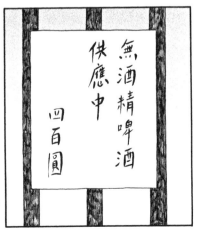

來，久等了。梅紫蘇肉捲，和無酒精啤酒。

無酒精啤酒
供應中

四百圓

※執筆時，東京都處於緊急事態公告期間，餐飲業者不得販賣酒精，營業時間縮短自下午五點到晚上八點，或停止營業。

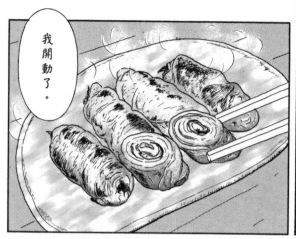

我開動了。

好吃。

⋯⋯

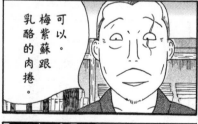

可以。
梅紫蘇跟
乳酪的肉捲。

⋯⋯

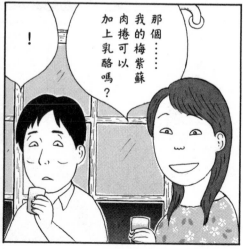

！

那個⋯⋯
我的梅紫蘇
肉捲可以
加上乳酪嗎？

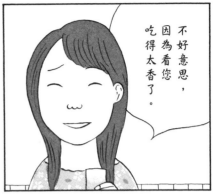

不好意思，因為看您吃得太香了。

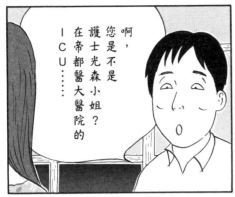

啊，您是不是護士光森小姐？在帝都醫大醫院的ICU……

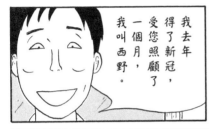

是的。不過我已經辭職了。

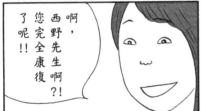

我去年得了新冠，受您照顧了一個月，我叫西野。

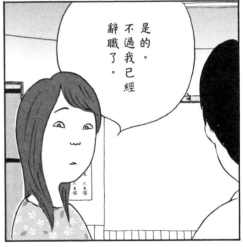

啊，西野先生啊？！您完全康復了呢！！

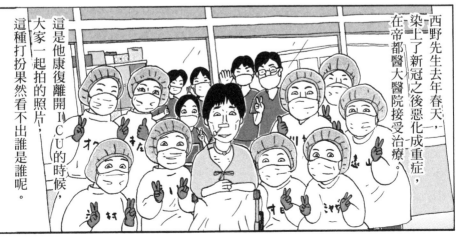

這種打扮果然看不出誰是誰呢。

這是他康復離開ICU的時候，大家一起拍的照片，

西野先生去年春天，染上了新冠之後惡化成重症，在帝都醫大醫院接受治療。

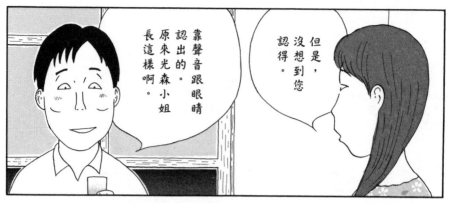

但是，沒想到您認得。

靠聲音跟眼睛認出的。原來光森小姐長這樣啊。

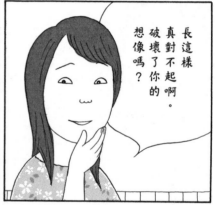

長這樣真對不起啊。破壞了你的想像嗎？

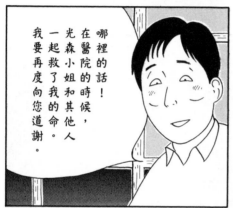

哪裡的話！在醫院的時候，光森小姐和其他人一起救了我的命。我要再度向您道謝。

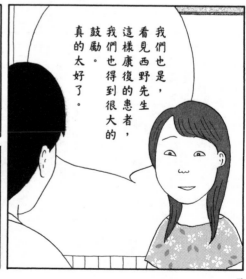

我們也是，看見西野先生這樣康復的患者，我們也得到很大的鼓勵。真的太好了。

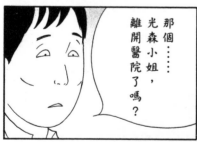

那個……光森小姐，離開醫院了嗎？

嗯，我身體不好……

這樣啊。
工作太辛苦了。
尤其是現在
⋯⋯

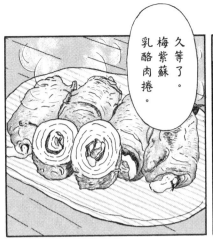

久等了。
梅紫蘇
乳酪肉捲。

哇——
我開動了。

剛才聽到
阿彩是
西野先生的
救命恩人？

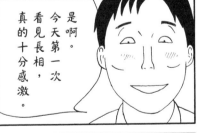

是啊。
今天第一次
看見長相，
真的十分感激。

⋯⋯別這樣

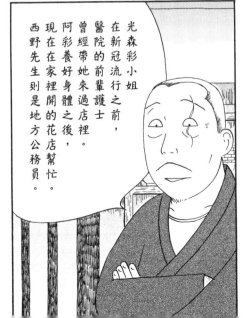

光森彩小姐
在新冠流行之前，
曾經帶她來過店裡。
醫院的前輩護士
阿彩養好身體之後，
現在在家裡開的花店幫忙。
西野先生則是地方公務員。

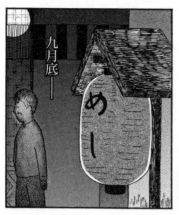

九月底——

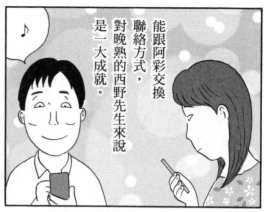

♪

能跟阿彩交換
聯絡方式，
對晚熟的西野先生來說
是一大成就。

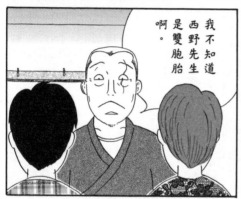

我不知道
西野先生
是雙胞胎
啊。

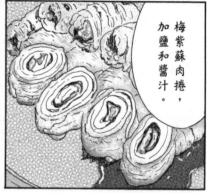

梅紫蘇肉捲，
加鹽和醬汁。

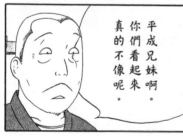

平成兄妹啊。
你們看起來
真的不像呢。

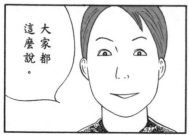

大家都
這麼說。

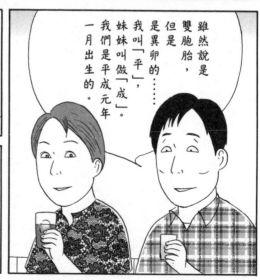

雖然說是
雙胞胎，
但是
是異卵的……
我叫「平」，
妹妹叫做「成」。
我們是平成元年
一月出生的。

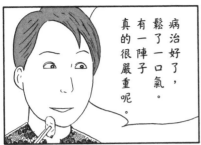

病治好了，
鬆了一口氣。
有一陣子
真的很嚴重呢。

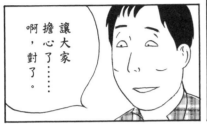

讓大家
擔心了⋯⋯
啊，對了。

當然不一樣。
阿成吹薩克斯風，
跟有名的樂手
一起巡迴演出，
自己也組了樂隊。

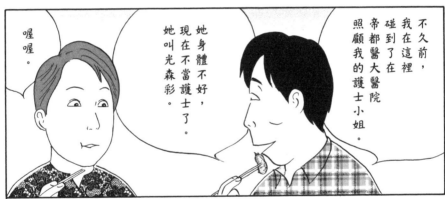

喔喔。

她身體不好，
現在不當護士了。
她叫光森彩。

不久前，
我在這裡
碰到了在
帝都醫大醫院
照顧我的護士小姐。

你喜歡
人家吧？

在病房裡
穿戴帽子口罩和防護衣，
看不出長相，
但是我從聲音和眼睛
認出來了。

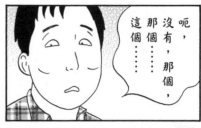

呃，沒有，那個，這個⋯⋯

有話就說清楚。你有聯絡方式吧？

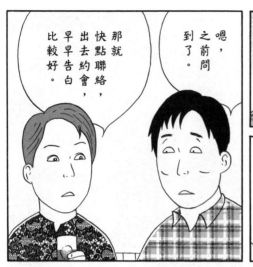

嗯，之前問到了。

那就快點聯絡，出去約會，早早告白比較好。

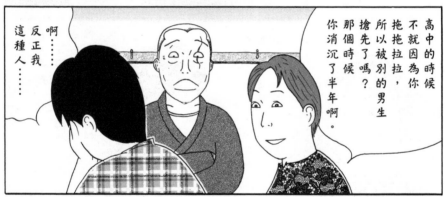

高中的時候不就因為你拖拖拉拉，所以被別的男生搶先了嗎？那個時候你消沉了半年啊。

啊⋯⋯反正我這種人⋯⋯

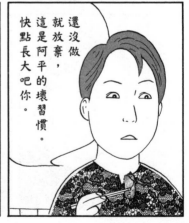

還沒做就放棄，這是阿平的壞習慣，快點長大吧你。

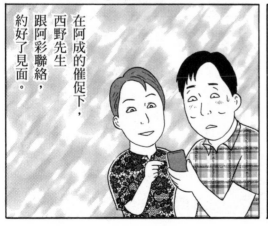

在阿成的催促下，西野先生跟阿彩聯絡，約好了見面。

一星期後──

能這樣跟光森小姐一起吃飯，住院的時候作夢也想不到呢……

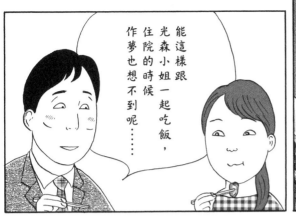

我也是。西野先生康復了，真是太好了。

啊，活著真是太好了呀。

歡迎光臨。

店還開著嗎？

喂，你來幹嘛啊？

就擔心你啊……

啊，是吹薩克斯風的成小姐吧，怎麼來這裡了？!

喀啦

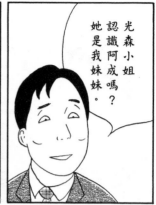

光森小姐 認識阿成嗎?她是我妹妹。

我是阿成。哥哥住院的時候,多虧你照顧了。

哇,我是您的鐵粉!!

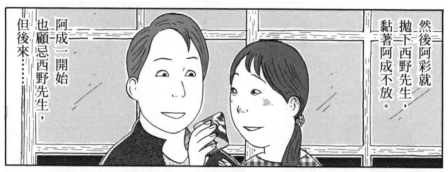

然後阿彩就拋下西野先生,黏著阿成不放。

阿成一開始也顧忌西野先生,但後來……

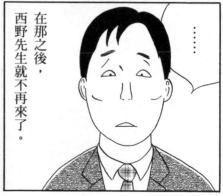

……

在那之後,西野先生就不再來了。

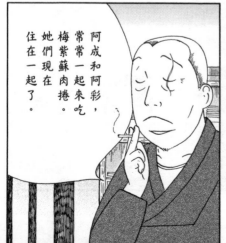

阿成和阿彩,常常一起來吃梅紫蘇肉捲。她們現在住在一起了。

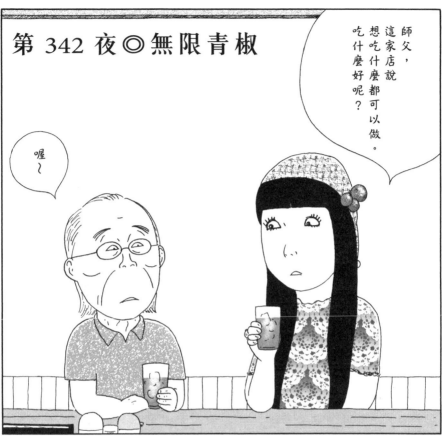

第 342 夜 ◎ 無限青椒

喔～

師父，
這家店說
想吃什麼都可以做。
吃什麼好呢？

這樣的話，
那位客人
吃的東西就好。

咦?!

師父看的是⋯⋯

無限青椒啊。

無限青椒?!

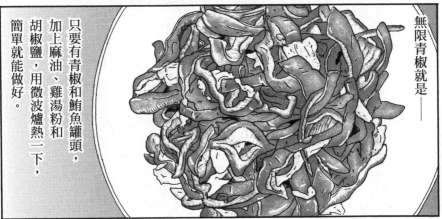

無限青椒就是——

只要有青椒和鮪魚罐頭，加上麻油、雞湯粉和胡椒鹽，用微波爐熱一下，簡單就能做好。

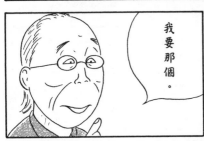

我要那個。

好。

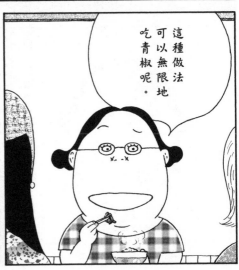

這種做法可以無限地吃青椒呢。

其實我不太喜歡吃青椒。

咦?!那就不好意思了。

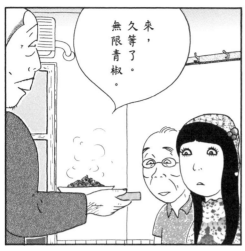

來,久等了。無限青椒。

啊,這樣做的話,我也能吃!

嗯!

嚼嚼

我開動了。

對不起,今天青椒賣完啦。

老闆,我要豬肉味噌湯。

啊,我也要。還要追加無限青椒。

以前沒有
這種料理呢。

幾年前，在社群網路成為熱門話題，在那之後，專門的料理網站介紹了做法，這才普及了做法，這才普及起來。

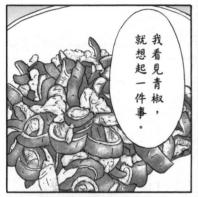

我看見青椒，就想起一件事。

這種做法真的多少都吃得下。

我不做飯，完全不知道。

小學六年級的時候，我喜歡班上一個男生。上課的時候，我覺得有人在看我，我轉過頭去就跟他視線相交，我對他笑，他就好像很生氣的樣子，轉開視線。

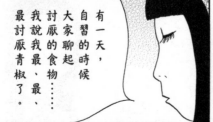

有一天，自習的時候，大家聊起討厭的食物……我說我最、最、最討厭青椒了。

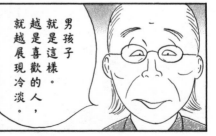

男孩子就是這樣。越是喜歡的人，就越展現冷淡。

青椒、紅蘿蔔、芹菜，有人長大了仍然不吃呢。

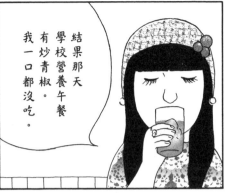

結果那天學校營養午餐有炒青椒。我一口都沒吃。

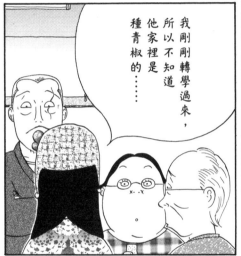

我剛剛轉學過來，所以不知道他家裡是種青椒的……

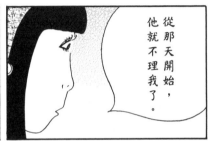

從那天開始，他就不理我了。

?!

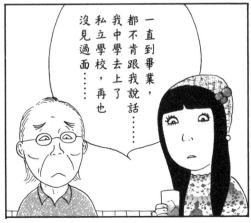

一直到畢業，都不肯跟我說話……我中學去上了私立學校，再也沒見過面……

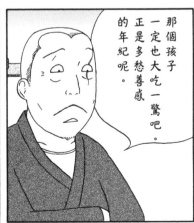

那個孩子一定也大吃一驚吧。正是多愁善感的年紀呢。

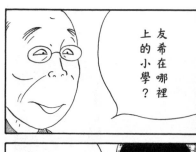

友希在哪裡上的小學？

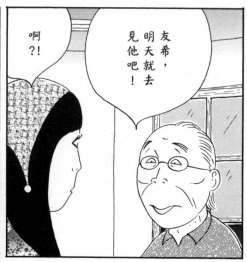

友希，明天就去見他吧！

啊?!

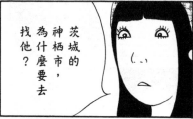

茨城的神栖市，為什麼要去找他？

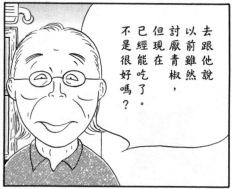

去跟他說以前雖然討厭青椒，但現在已經能吃了。不是很好嗎？

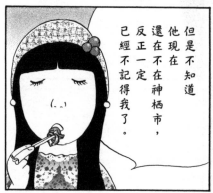

但是不知道他現在還在不在神栖市，反正一定已經不記得我了。

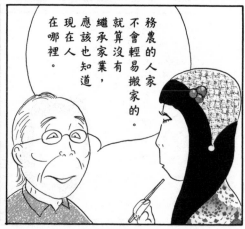

務農的人家不會輕易搬家的。就算沒有繼承家業，應該也知道現在人在哪裡。

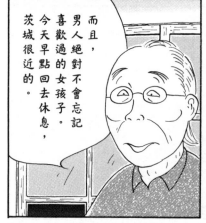

而且，男人絕對不會忘記喜歡過的女孩子。今天早點回去休息，茨城很近的。

情勢真是急轉直下啊。

就是。

兩人離開後──

丁入ア

那兩位是什麼人？

友希是童話作家。

師父退休之後，住在車裡。

兩個人是在周遊日本旅行。

友希之前說過的。

是她賭馬場認識的。

是她賭馬之前說過的老師。

友希離婚離開家，跟著師父一起開車旅行。

唔，真是什麼人都有啊。

第二天，友希跟師父帶了小山一樣多的青椒回來。

他看見你高興嗎?

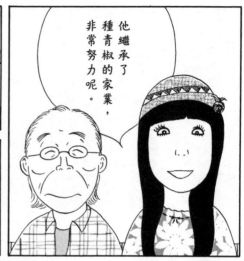

他繼承了種青椒的家業,非常努力呢。

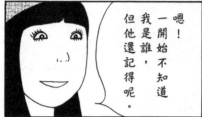

嗯!一開始不知道我是誰,但他還記得呢。

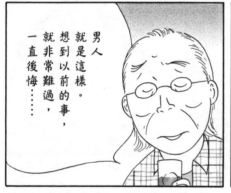

男人就是這樣。想到以前的事,就非常難過,一直後悔……

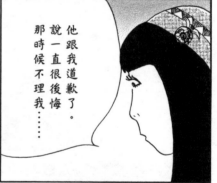

他跟我道歉了。說一直很後悔那時候不理我……

……

師父莫非以前也有過經驗。

我只要一緊張
掌心就會出汗。
國三的時候，
運動會跳土風舞，
曲子最後的最後，
輪到跟我當時
喜歡的女生一起。

牽手的瞬間
就出了很多汗……

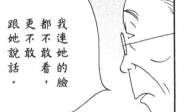

我連她的臉
都不敢看，
更不敢
跟她說話。

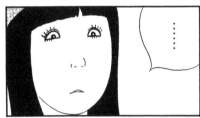

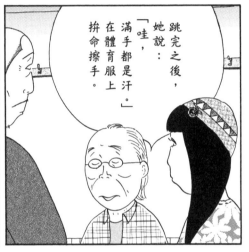

跳完之後，
她說：
「哇，
滿手都是汗。」
在體育服上
拚命擦手。

……

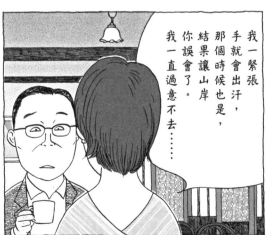

我一緊張
手就會出汗，
那個時候也是，
結果讓山岸
你誤會了。
我一直過意不去……

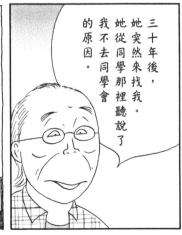

三十年後，
她突然來找我。
她從同學那裡聽說了
我不去同學會
的原因。

那位女士現在怎樣了？

七年前去世了。

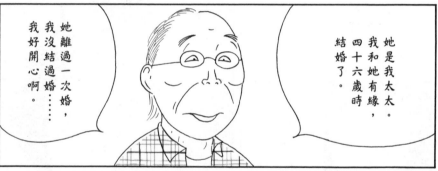

她離過一次婚，我沒結過婚……我好開心啊。

她是我太太。我和她有緣，四十六歲時結婚了。

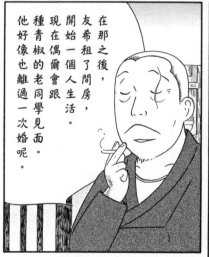

在那之後，友希租了間房，開始一個人生活。現在偶爾會跟種青椒的老同學見面。他好像也離過一次婚呢。

師父之所以開車旅行，是因為以前答應過太太，退休之後就要開車環遊日本的。

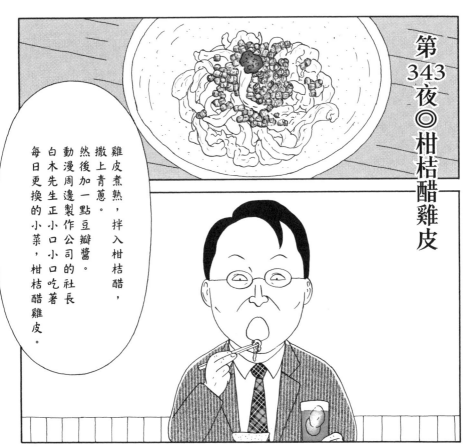

第343夜◎柑桔醋雞皮

雞皮煮熟，拌入柑桔醋，撒上青蔥。然後加一點豆瓣醬。動漫周邊製作公司的社長白木先生正小口小口吃著每日更換的小菜，柑桔醋雞皮。

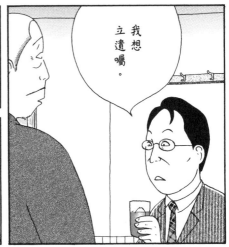

我想立遺囑。

怎麼突然想立?!

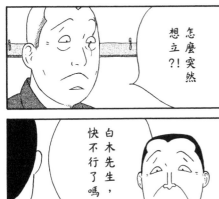

白木先生，快不行了嗎?

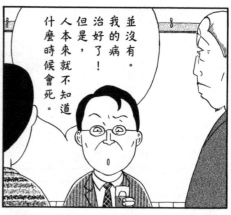

並沒有。我的病治好了！但是，人本來就不知道什麼時候會死。

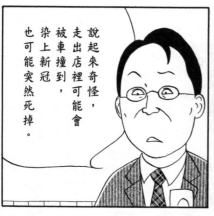

說起來奇怪，走出店裡可能會被車撞到，也可能突然死掉。染上新冠也可能突然死掉。

也是。

所以不如趁早立下遺囑，不要發生遺產糾紛。

果然有錢人就是不一樣啊。我什麼也沒有，不會有什麼糾紛。

從某方面來說，那樣可能比較幸福也說不定。

沒有處理好的話，會有很多麻煩的。

白木先生跟太太分居了，現在和小他三十歲的年輕女孩住在一起。她懷了孩子，但太太堅決不離婚。

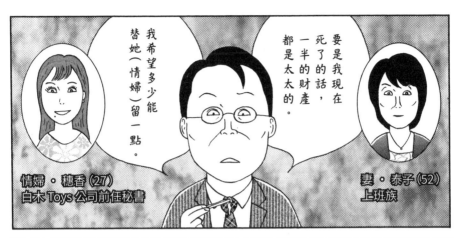

要是我現在死了的話，一半的財產都是太太的。

我希望多少能替她（情婦）留一點。

情婦・穗香(27)
白木 Toys 公司前任秘書

妻・泰子(52)
上班族

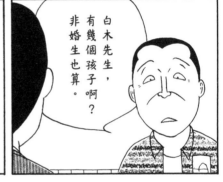

白木先生，有幾個孩子啊？非婚生也算。

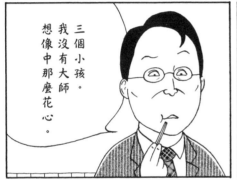

三個小孩。我沒有大師想像中那麼花心。他個性直率，是個好孩子，但是有點媽寶，不太靠得住。

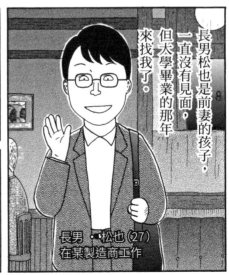

長男松也是前妻的孩子，一直沒有見面，但大學畢業的那年來找我了。

長男・松也(27)
在某製造商工作

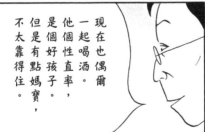

現在也偶爾一起喝酒。

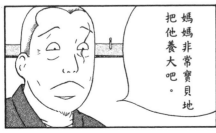

媽媽非常寶貝地把他養大吧。

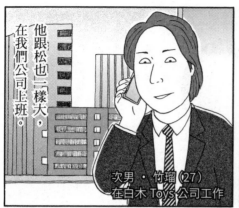

他跟松也一樣大，在我們公司上班。

次男・竹瑠（27）
在白木 Toys 公司工作

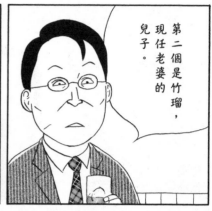

第二個是竹瑠，現任老婆的兒子。

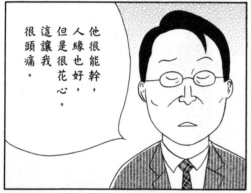

他很能幹，人緣也好，但是很花心。這讓我很頭痛。

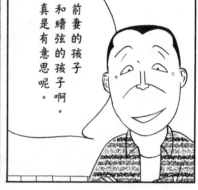

前妻的孩子和續弦的孩子啊。真是有意思呢。

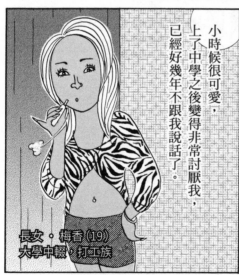

小時候很可愛，上了中學之後變得非常討厭我，已經好幾年不跟我說話了。

長女・梅香（19）
大學中輟，打工族

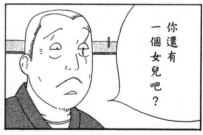

你還有一個女兒吧？

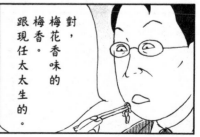

對，梅花香味的梅香。跟現任太太生的。

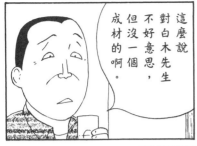

這麼說對白木先生不好意思，但沒一個成材的啊。

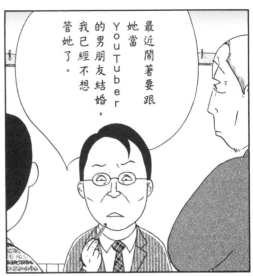

最近鬧著要跟她當YouTuber的男朋友結婚，我已經不想管她了。

是啊。

真的，像是《犬神家一族》一樣。那犯人是誰呢？

松也、竹瑠和梅香。松竹梅兄妹啊。兆頭很好，不是嗎？

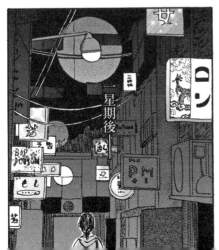

一星期後

什麼犯人？！又沒人被殺。

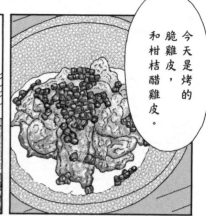

今天是烤的脆雞皮，和柑桔醋雞皮。

哇……

咔喳

白木先生，遺囑立了嗎？

這個好。非常下酒。雖然我不會喝酒。

這跟大家說過了嗎？

沒說。但是，讓他們察覺到一點蛛絲馬跡。

還沒，現在在審查。審查之後再決定遺產分配和繼承人。哈哈哈。

這樣一來，八年沒跟我說過話的女兒就出現了。說已經跟YouTuber分手了。

現在跟一個藝人交往。還懷了孩子。

那麼審查結果呢？

負一百分！

歡迎光臨。

真快啊。地方很容易找吧？

白木先生好像也在店裡碰面。長男松也在店裡碰面。

是的。大家好。

啊，那個⋯⋯

松也，你要跟我商量什麼？

松也先生第一次交了女朋友，打算同居。當然母親堅決反對。他的薪水都由母親掌管，所以沒有錢搬出去。於是想跟白木先生商量借錢。

爸爸，能借錢給我嗎？

?!

謝謝，爸爸⋯⋯

別哭啊。

這樣的話就交給我吧。你也該獨立生活比較好。

兩星期後

結果啊，我借他的錢，被女朋友捲款潛逃了。松也非常沮喪，完全自我封閉了。

松也先生是個坦誠的好青年啊。

六十五分左右吧。

所以審查呢？

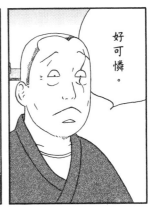

好可憐。

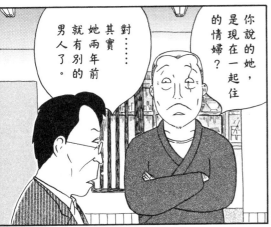

對……她其實兩年前就有別的男人了。

你說的她，是現在一起住的情婦？

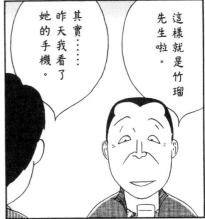

其實……昨天我看了她的手機。

這樣就是竹瑠先生啦。

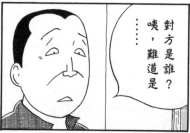

對方是誰？
咦，難道是
……

……

竹瑠。
肚子裡的孩子
多半也是……

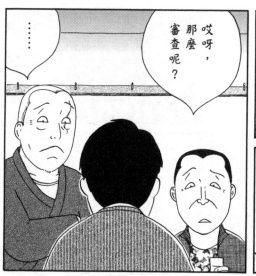

哎呀，
那麼
審查呢？

……

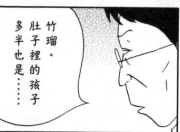

我已經
放棄了……

白木先生離開後—

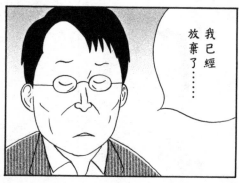

白木家
從今以後要
怎麼辦呢？

誰知道……

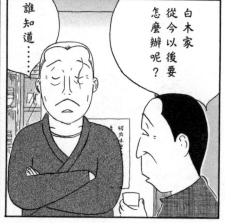

在那之後，
竹瑠換了工作，
跟白木先生的
他女兒梅香的先生
不當藝人，
轉而去白木先生
的公司上班了。

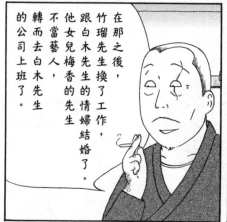

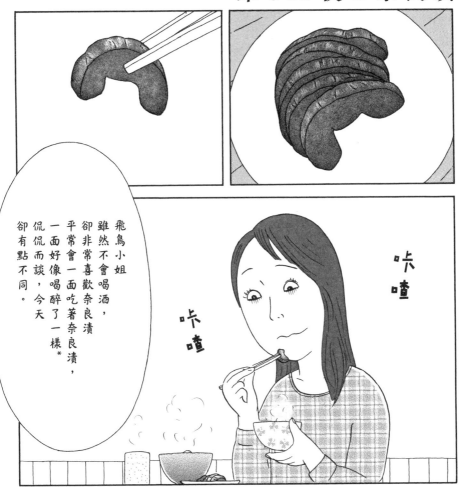

飛鳥小姐
雖然不會喝酒，
卻非常喜歡奈良漬
平常會一面吃著奈良漬，
一面好像喝醉了一樣*
侃侃而談，今天
卻有點不同。

咔喳

咔喳

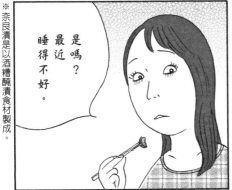

是嗎？
最近
睡得不好。

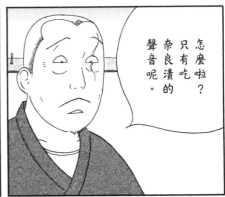

怎麼啦？
只有吃
奈良漬的
聲音呢。

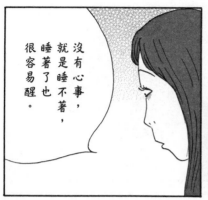

沒有心事，就是睡不著，睡著了也很容易醒。

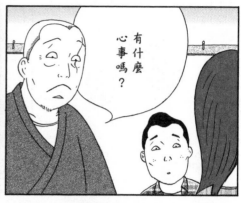

有什麼心事嗎？

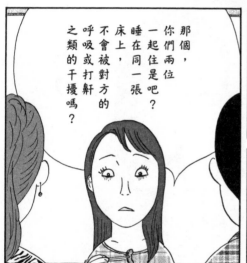

那個，你們兩位一起住是吧？睡在同一張床上，不會被對方的呼吸或打鼾之類的干擾嗎？

都有黑眼圈了，沒事嗎？

是不是有什麼壓力？

這樣啊⋯⋯

完全不會，立刻就睡著了。

嗯，麻里睡相很差，我習慣了。

最近我有點受不了，

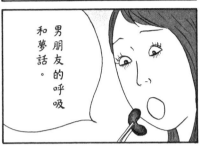

男朋友的呼吸和夢話。

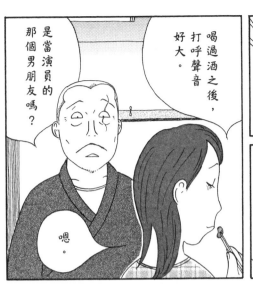

是當演員的那個男朋友嗎？

喝過酒之後，打呼聲音好大。

嗯。

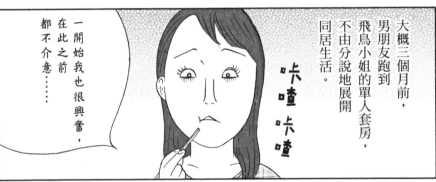

大概三個月前，男朋友跑到飛鳥小姐的單人套房，不由分說地展開同居生活。

咔嚓咔嚓

一開始我也很興奮，在此之前都不介意⋯⋯

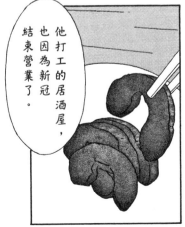

他打工的居酒屋，也因為新冠結束營業了。

說了你們也不認得。一點也不紅。

你男朋友是演員？叫什麼名字？

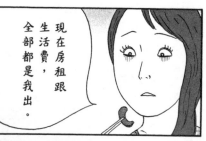

現在房租跟生活費，全部都是我出。

沒有冷卻。我還是很愛他。只是……

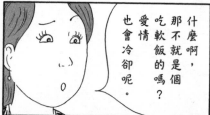

什麼啊，那不就是個吃軟飯的嗎？愛情也會冷卻呢。

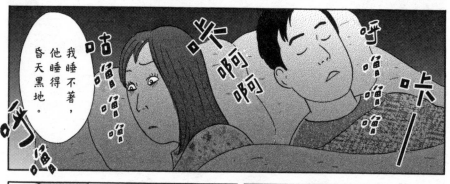

我睡不著，他睡得昏天黑地。

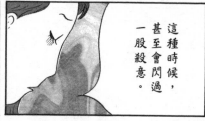

這種時候，甚至會閃過一股殺意。

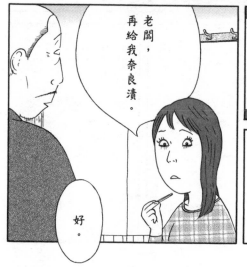

老闆，再給我奈良漬。

好。

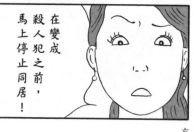

在變成殺人犯之前，馬上停止同居！

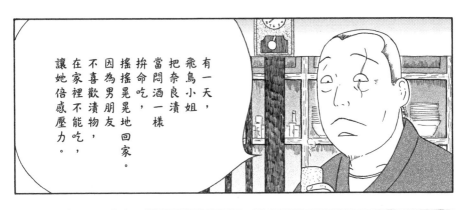

有一天，
飛鳥小姐
把奈良漬
當悶酒一樣
拚命吃，
搖搖晃晃地回家。
因為男朋友
不喜歡漬物，
在家裡不能吃，
讓她倍感壓力。

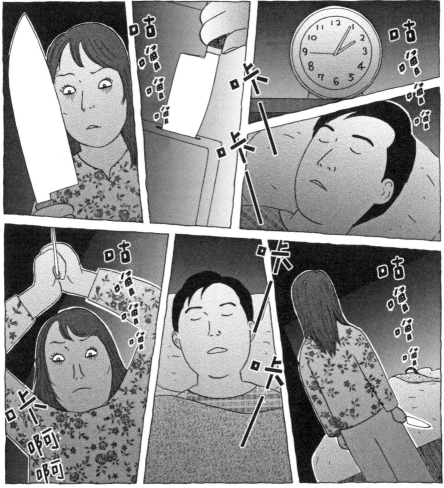

?!

咕一

咕嚕嚕嚕

咔一

咕嚕嚕嚕

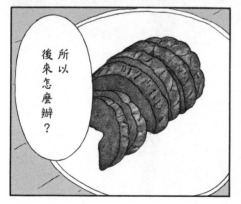

所以後來怎麼辦？

‥‥‥

這樣沒錯。黑眼圈都好了。

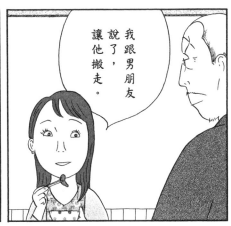

我跟男朋友說了，讓他搬走。

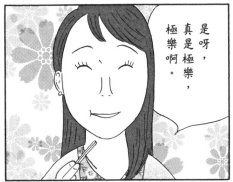

是呀，真是極樂，極樂啊。

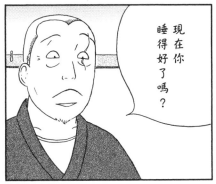

現在你睡得好了嗎？

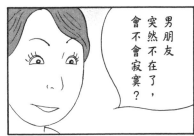

男朋友突然不在了，會不會寂寞？

我跟男朋友又不是分手，沒事啦。

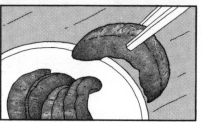

一星期後

めし

咔嚓 咔嚓 咔嚓 咔嚓

那我要。

是吧？切一下放在白飯上面，也很好吃喔。

我以前不喜歡奈良漬，但嘗試之後發現很好吃呢。

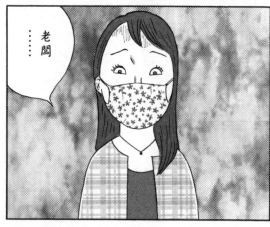

……老闆

歡迎光臨。

咬啦

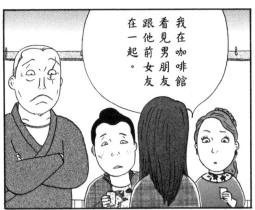

我在咖啡館看見男朋友跟他前女友在一起。

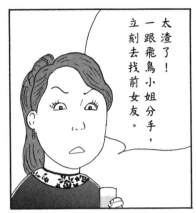

太渣了！一跟飛鳥小姐分手，立刻去找前女友。

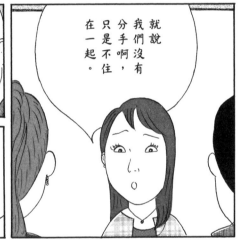

就說我們沒有分手啊，只是不住在一起。

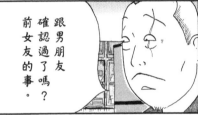

跟男朋友確認過了嗎？前女友的事。

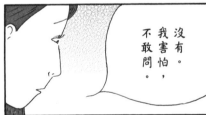

沒有。我害怕，不敢問。

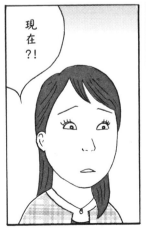

現在？！

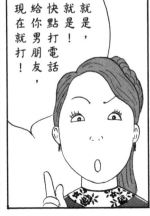

就是，就是！快點打電話給你男朋友，現在就打！

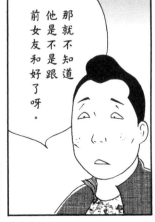

那就不知道他是不是跟前女友和好了呀。

喂……

……我知道了。

怎樣？

那就好。

前女友說，要跟他和好，但他拒絕了。說她睡覺會說夢話和磨牙。

後來兩個人搬到比較大的房間，再度開始同居。但是飛鳥小姐又開始抱怨晚上睡不著啦。

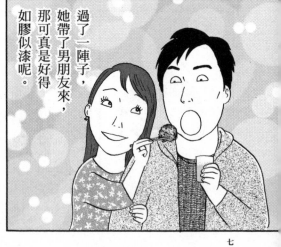

過了一陣子，她帶了男朋友來，那可真是好得如膠似漆呢。

晚上七點

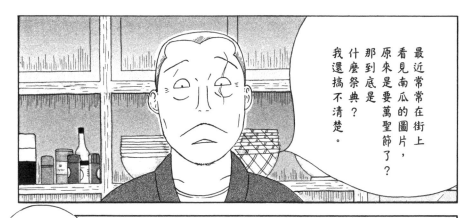

最近常常在街上看見南瓜的圖片，原來是要萬聖節了？那到底是什麼祭典？我還搞不清楚。

第345夜◎南瓜湯

總之，我想說的是，我今天買了南瓜，並不是因為萬聖節，而是要做南瓜湯。

我做了南瓜湯。要喝嗎？

有南瓜的味道呢。

為什麼做南瓜湯啊？

好燙。

東新宿有一家叫「海和尚」的拉麵店。那裡的夫妻喜歡偶爾會叫我做。前幾天，那裡的太太打過電話來。

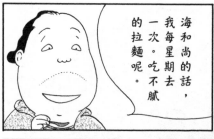

海和尚的話，我每星期去一次。吃不膩的拉麵呢。

我也去了超過五十年啦。現在是第三代老闆。和上一代的女兒結婚，繼承了店家。

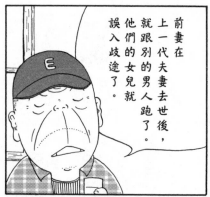

前妻在上一代夫妻去世後，就跟別的男人跑了。他們的女兒就誤入歧途了。

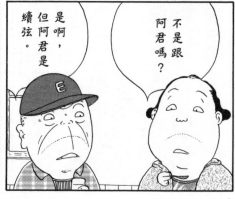

是啊，但阿君是續弦。

不是跟阿君嗎？

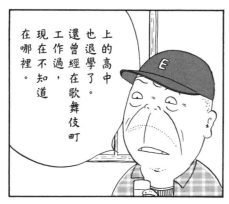

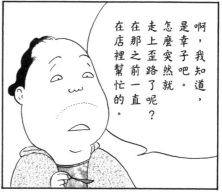

啊，我知道，是幸子吧。怎麼突然就走上歪路了呢？在那之前一直在店裡幫忙的。

上的高中也退學了。還曾經在歌舞伎町工作過，現在不知道在哪裡。

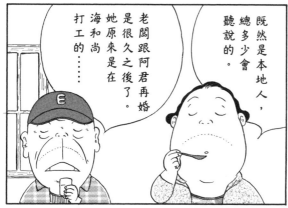

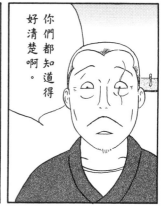

老闆跟阿君再婚是很久之後了。她原來是在海和尚打工的……

既然是本地人，總多少會聽說的。

你們都知道得好清楚啊。

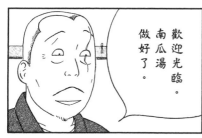

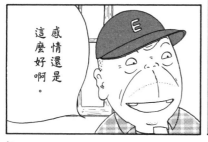

歡迎光臨。南瓜湯做好了。

感情還是這麼好啊。

說曹操曹操到

大家好。

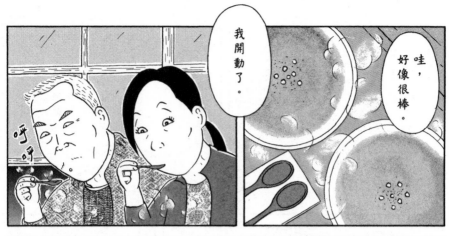

我開動了。

哇，好像很棒。

今天沒開店嗎？

好喝。

好湯

嗯，這個月都休息。

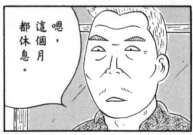

唉，我想明天去的說。

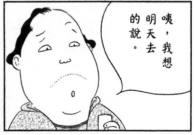

對不起⋯⋯你不關店也行的⋯⋯

沒關係。你不用擔心。

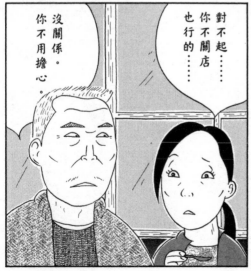

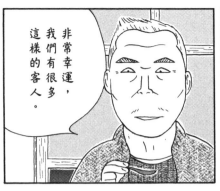

非常幸運，我們有很多這樣的客人。

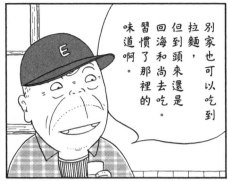

別家也可以吃到拉麵，但到頭來還是回海和尚去吃。習慣了那裡的味道啊。

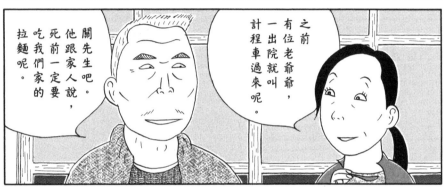

關先生吧。他跟家人說，死前一定要吃我們家的拉麵呢。

之前有位老爺爺，一出院就叫計程車過來呢。

我的話……要喝老闆的南瓜湯吧。今天也能外帶嗎？

他的心情我明白。

把湯放進阿君帶來的湯罐裡，他們就走了。

當然。

月氏的時候
海和尚的老闆
拜託我中午過後
做南瓜湯讓他外帶。
因為阿君住院了，
要送去醫院給她。

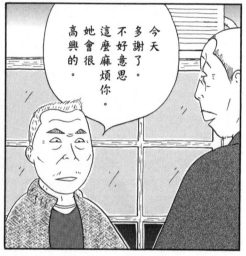

今天
多謝了。
不好意思
這麼麻煩你。
她會很
高興的。

那就好。
阿君是
受傷了嗎？

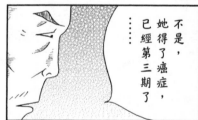

不是，
她得了癌症，
已經第三期了
……

海和尚的老闆
說不下去了，
我也沒有追問。

她
……

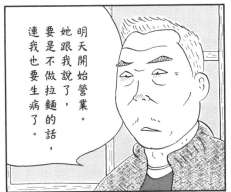

明天開始營業。
她跟我說了，
要是不做拉麵的話，
連我也要生病了。

店裡
怎麼辦？

不了……

不愧是阿君。
她真了解你。
要雇用幫手嗎？

我打算
自己一個人做。
因為沒把握。

老闆，
好久不見。

喀
啦

五天後──

め
し

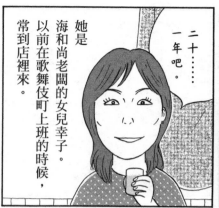

她是海和尚老闆的女兒幸子。以前在歌舞伎町上班的時候，常到店裡來。

二十……一年吧。

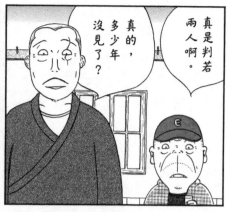

真的，多少年沒見了？

真是判若兩人啊。

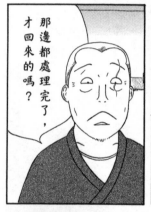

那邊都處理完了，才回來的嗎？

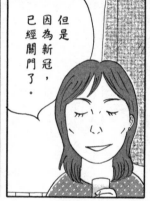

但是因為新冠，已經關門了。

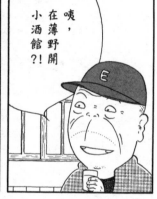

咦，在薄野開小酒館？！

喔，你認識阿君？

在社群網路上認識的。三年以前，小君小姐傳了訊息給我。

倒也不是……我看見小君小姐的部落格上寫，爸爸一個人開店，非常辛苦……

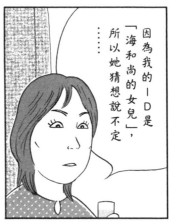

因為我的ＩＤ是
「海和尚的女兒」，
所以她猜想說不定
……

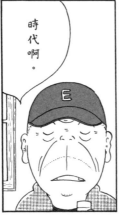

時代啊。

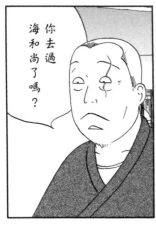

你去過
海和尚了嗎？

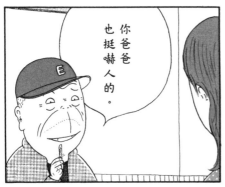

……
之前去過，
沒有進去。
二十一年沒有聯絡，
現在不知道該
怎麼應對才好

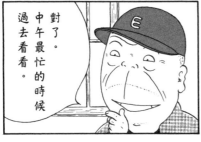

你爸爸
也挺嚇人的。

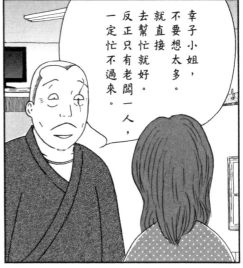

幸子小姐，
不要想太多。
就直接
去幫忙就好。
反正只有老闆一人，
一定忙不過來。

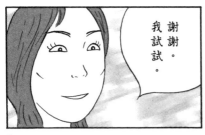

對了。
中午最忙的時候
過去看看。

謝謝。
我試試。

隔天。

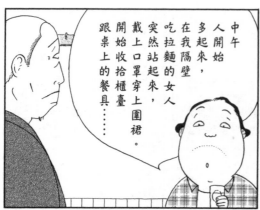

中午人開始多起來，在我隔壁吃拉麵的女人突然站起來，戴上口罩穿上圍裙，開始收拾櫃臺跟桌上的餐具……

三位客人，請坐後面的桌位。

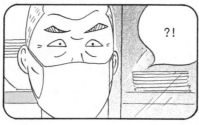

?!

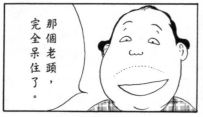

那個老頭，完全呆住了。

哈哈，幸子小姐，幹得好。

雞蛋拉麵、餛飩麵、叉燒五片大份！

好。

現在父女兩人照顧在家的小君小姐，同時一起經營海和尚拉麵店。

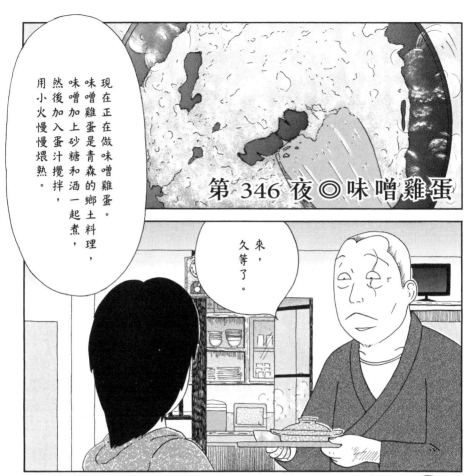

現在正在做味噌雞蛋。
味噌雞蛋是青森的鄉土料理，
味噌加上砂糖和酒一起煮，
然後加入蛋汁攪拌，
用小火慢慢燜熟。

第346夜◎味噌雞蛋

來，久等了。

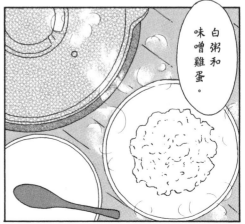

白粥和味噌雞蛋。

咕嘟

奈央
為什麼
回青森
去了？

只要我感冒，
奈央就會做
白粥和
味噌雞蛋
給我吃⋯⋯

我們吵架了⋯⋯
我和奈央的
好朋友，
偷偷
用LINE聯絡，
被她發現了⋯⋯

我們又沒有真的怎麼樣，有什麼關係啊。

浩治是絕對稱不上出色的插畫家，但約聘職員奈央是他的鐵粉，跟他同居。

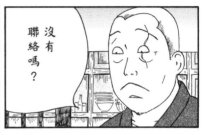

沒有聯絡嗎？

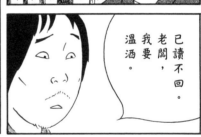

已讀不回。老闆，我要溫酒。

味噌雞蛋當下酒菜也很適合。

好。

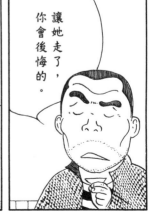

讓她走了，你會後悔的。

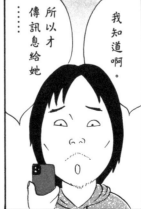

我知道啊。

所以才傳訊息給她�⋯⋯

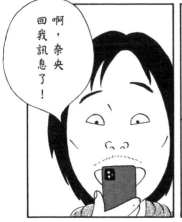

啊，奈央回我訊息了！

一個月後──

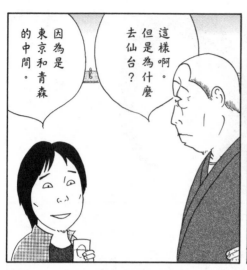

因為是東京和青森的中間。

這樣啊。但是為什麼去仙台？

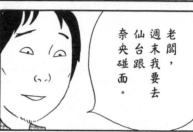

老闆，週末我要去仙台跟仙台奈央碰面。

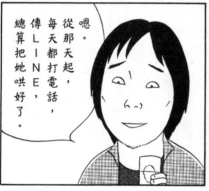

嗯。從那天起，每天都打電話，傳LINE，總算把她哄好了。

和好了嗎？

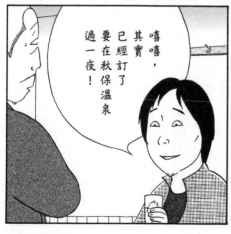

嘻嘻，其實已經訂了要在秋保溫泉過一夜！

仙台啊，真不錯。那裡也有好溫泉不是嗎？

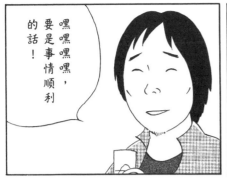

這個傢伙，是打算和好啦。

嘿嘿嘿嘿的話！要是事情順利

呼……

味噌雞蛋，久等了。

下個星期——

め
し

事情不順利吧？

偶爾這樣很不錯。一開始兩個人都很興奮。

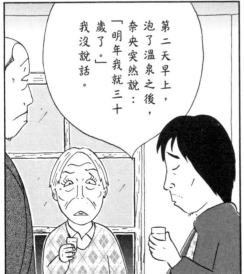

第二天早上，泡了溫泉之後，奈央突然說：「明年我就三十歲了。」我沒說話。

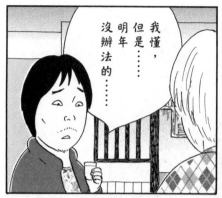

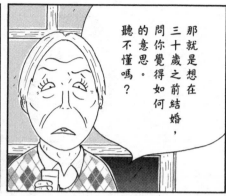

那就是想在三十歲之前結婚，問你覺得如何的意思。聽不懂嗎？

我懂，但是……明年沒辦法的……

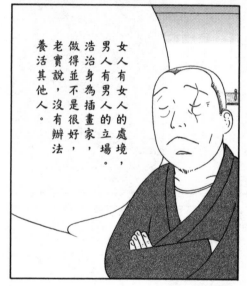

女人有女人的處境，男人有男人的立場。浩治身為插畫家，做得並不是很好，老實說，沒有辦法養活其他人。

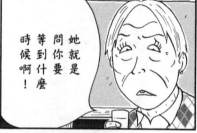

她就是問你要等到什麼時候啊！

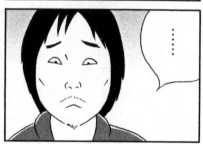

……

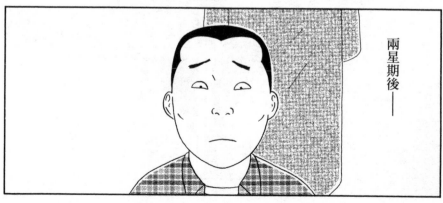

兩星期後——

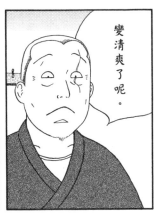

變清爽了呢。

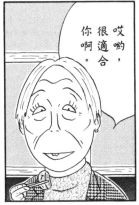

哎喲，
很適合
你啊。

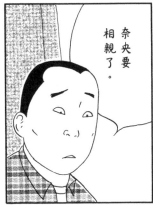

奈央要
相親了。

那你
怎麼說？

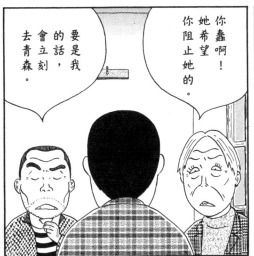

你蠢啊！
她希望
你阻止她的。

要是我
的話，
會立刻
去青森。

現在的我
沒有資格阻止。

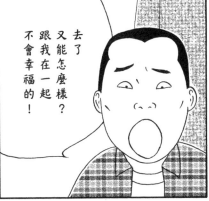

去了
又能怎麼樣？
跟我在一起
不會幸福的！

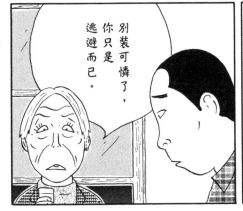

別裝可憐了，
你只是
逃避而已。

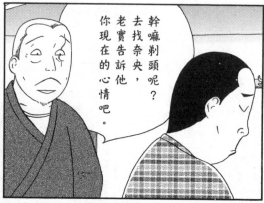

幹嘛剃頭呢？
去找奈央，
老實告訴他
你現在的心情吧。

什麼時候
能完成？

等我完成，
一定第一個給
奈央看。

我開始
畫繪本了。

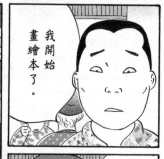

三個月……
不，半年
後吧……

我很期待。

終於認真
起來了呢。

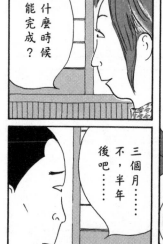
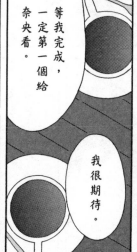
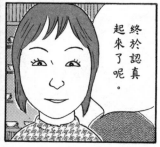

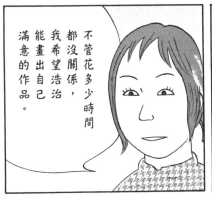

可能要更久吧？浩治非常注重細節。

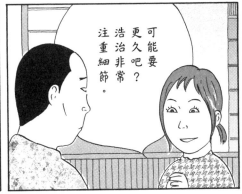

不管花多少時間都沒關係，我希望浩治能畫出自己滿意的作品。

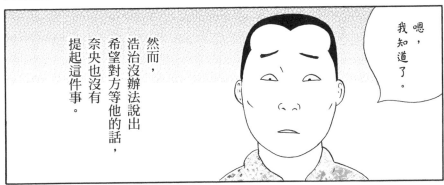

嗯，我知道了。

然而，浩治沒辦法說出希望對方等他的話，奈央也沒有提起這件事。

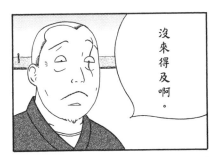

沒來得及啊。

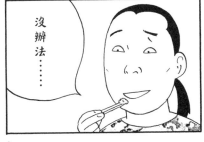

沒辦法��⋯⋯

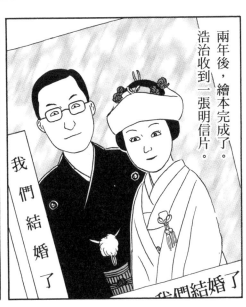

兩年後，繪本完成了。浩治收到一張明信片。

我們結婚了

我們結婚了

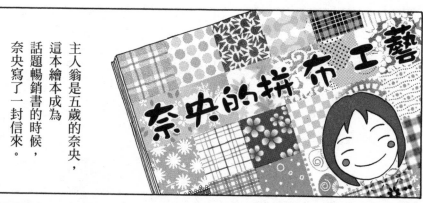

主人翁是五歲的奈央，這本繪本成為話題暢銷書的時候，奈央寫了一封信來。

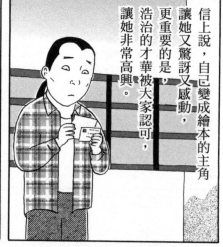

信上說，自己變成繪本的主角，讓她又驚訝又感動，更重要的是，浩治的才華被大家認可，讓她非常高興。

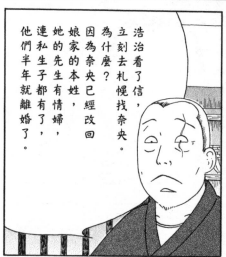

浩治看了信，立刻去札幌找奈央。

為什麼？

因為奈央已經改回娘家的本姓。

她的先生有情婦，連私生子都有了，他們半年就離婚了。

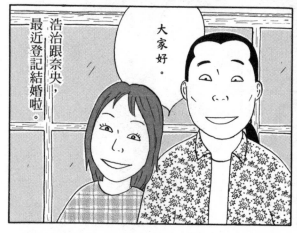

大家好。

浩治跟奈央，最近登記結婚啦。

歡迎光臨。

咚啦

有些客人很有意思。一開始來店時坐的位子，下次來時有很大的機率仍舊會坐那裡。那樣的人，叫的餐點也幾乎都是一樣的。

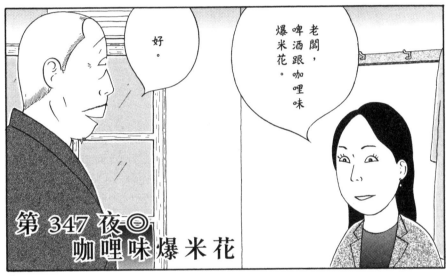

好。

老闆，啤酒跟咖哩味爆米花。

第347夜◎
咖哩味爆米花

咖哩味爆米花，久等了。

千慧小姐就是這樣。只是一開始來點這道菜的，是帶千慧小姐來的男朋友。

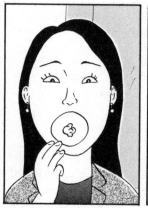
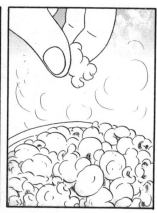

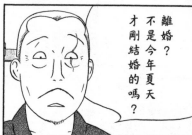

哈啊

咕嘟
咕嘟
咕嘟

離婚？
不是今年夏天
才剛結婚的嗎？

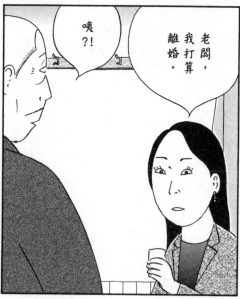

咦?!

老闆，
我打算
離婚。

嗯，
但是我
已經想通了。

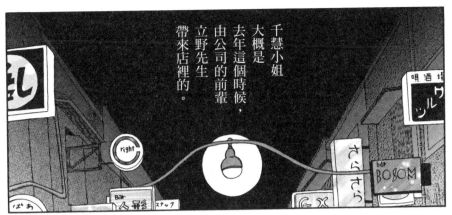

千慧小姐大概是去年這個時候，由公司的前輩立野先生帶來店裡的。

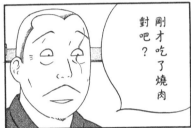

剛才吃了燒肉對吧？

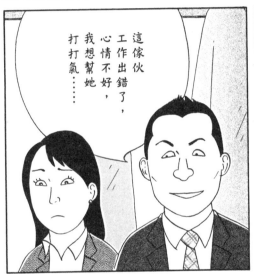

這傢伙工作出錯了，心情不好，我想幫她打打氣……

哈哈，被發現了。

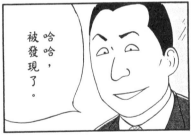

好。

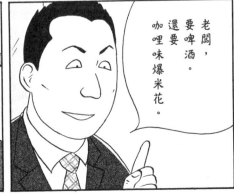

老闆，要啤酒。還要咖哩味爆米花。

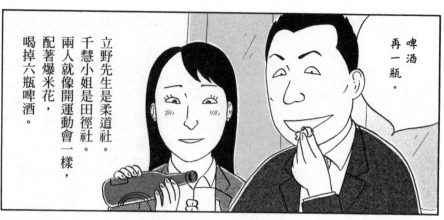

啤酒再一瓶。

立野先生是柔道社。
千慧小姐是田徑社。
兩人就像開運動會一樣，
配著爆米花，
喝掉六瓶啤酒。

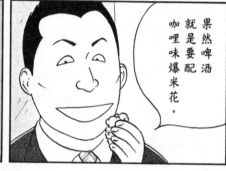

果然啤酒就是要配咖哩味爆米花。

對！

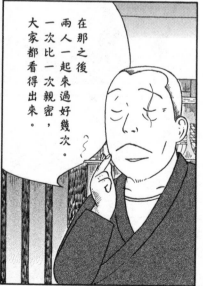

在那之後兩人一起來過好幾次。
一次比一次親密，
大家都看得出來。

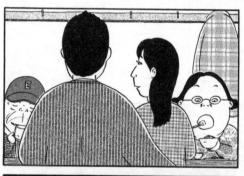

聖誕夜——

一〇〇

咖哩味爆米花，久等了。

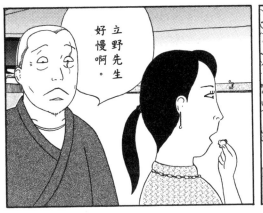

立野先生好慢啊。

今天就我一個人。立野先生，今天晚上應該跟女朋友在一起吧。

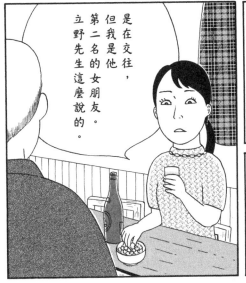

是在交往，但我是他第二名的女朋友。立野先生這麼說的。

啊?!千慧小姐不是在跟立野先生交往?

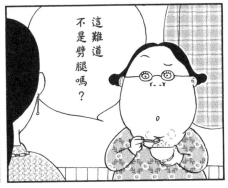

這難道不是劈腿嗎？

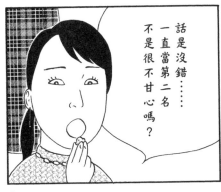

話是沒錯……一直當第二名不是很不甘心嗎？

我大學的時候，在受傷引退之前，一直跑中距離的田徑賽。中學時期也總是縣體育會第二名。我下定決心，一定要拿第一，高二終於拿到第一名了。

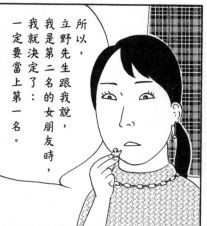

所以，立野先生跟我說，我是第二名的女朋友時，我就決定了：一定要當上第一名。

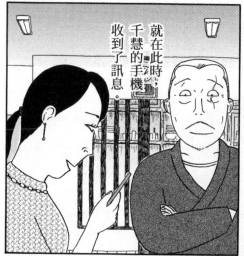

就在此時，千慧的手機，收到了訊息。

運動員的精神燃燒起來了。

是我完全不了解的世界啊。

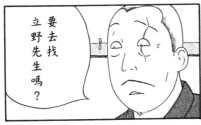

要去找立野先生嗎？

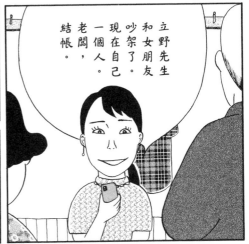

立野先生和女朋友吵架了。現在自己一個人，老闆，結帳。

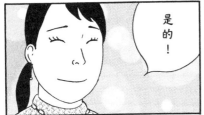

是的！

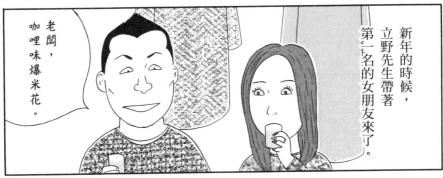

老闆，咖哩味爆米花。

新年的時候，立野先生帶著第二名的女朋友來了。

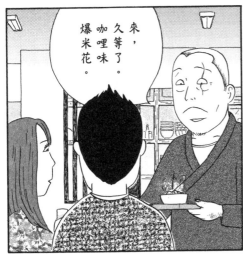

來，久等了。咖哩味爆米花。

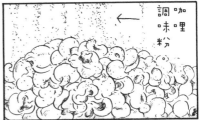

咖哩調味粉 →

果然爆米花還是咖哩味最好吃。

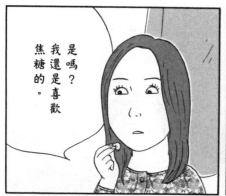

是嗎？我還是喜歡焦糖的。

那也不錯啦，但是配啤酒，一定要咖哩味的。

歡迎光臨。

?!

老闆，啤酒和咖哩味爆米花。

那是什麼味道的爆米花啊？

千慧小姐毫不遲疑地在立野先生旁邊坐下。

......

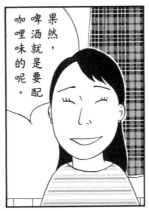

果然，啤酒就是要配咖哩味的呢。

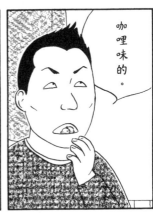

咖哩味的。

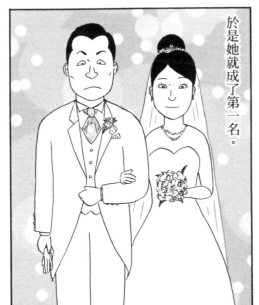

於是她就成了第一名。

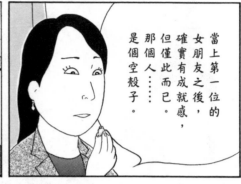

當上第一位的女朋友之後，確實有成就感，但僅此而已。那個人⋯⋯是個空殼子。

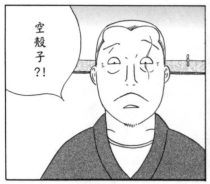

空殼子?!

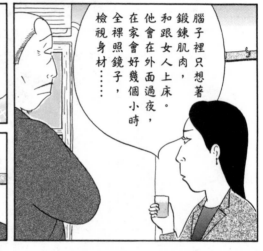

腦子裡只想著鍛鍊肌肉。和跟女人上床。他會在外面過夜，在家會好幾個小時全裸照鏡子，檢視身材⋯⋯

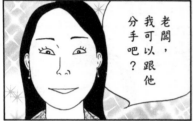

老闆，我可以跟他分手吧?

嗯⋯⋯

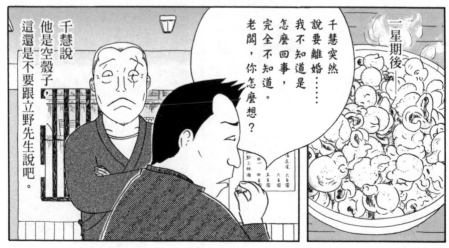

一星期後

千慧突然說要離婚⋯⋯我不知道是怎麼回事，完全不知道。老闆，你怎麼想?

千慧說他是空殼子，這還是不要跟立野先生說吧。

九月底，緊急事態公告解除了，終於可以在正常時間營業了。

老闆好。

喲，歡迎光臨。

第348夜◎炸豆腐餅關東煮

今晚關東煮有什麼特別的料？

今天是炸豆腐餅。

吸飽了高湯。

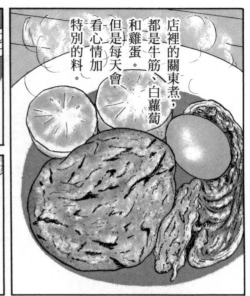

店裡的關東煮，都是牛筋、白蘿蔔和雞蛋。但是每天會看心情加上特別的料。

呼，呼。

很好吃呢。

很好吃。

我要炸豆腐餅。

右邊是姐姐靜小姐。左邊是妹妹遙小姐。兩人今天都是第二次來。

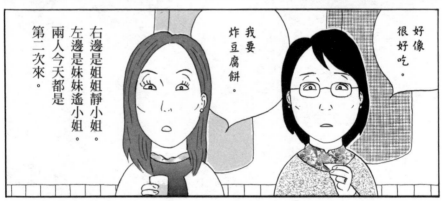

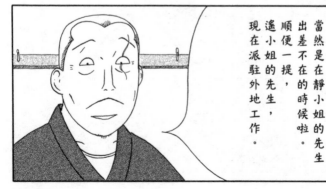

靜小姐跟著先生調職，從新潟到東京來。住在東京的遙小姐帶著她到處逛。當然是在靜小姐的先生出差不在的時候啦。順便一提，遙小姐的先生現在派駐外地工作。

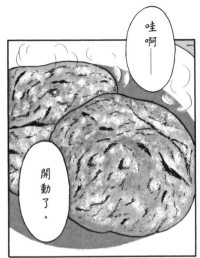

哇啊——

開動了。

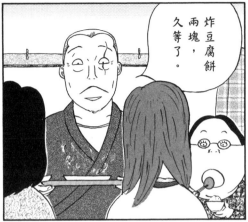

炸豆腐餅兩塊，久等了。

嗑啦

歡迎光臨。

呼呼。

呼。

那真是多謝。

之前吃到關東煮的炸豆腐餅，一直念念不忘。

?!

咦?!

什麼?

⋯⋯

?!

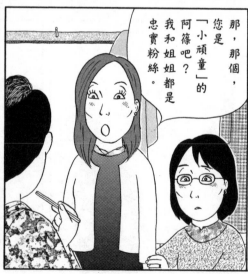

那,那個,您是「小頑童」的阿篠吧?我和姐姐都是忠實粉絲。

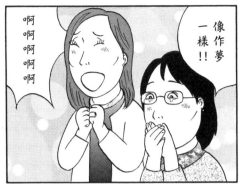

啊啊啊啊啊啊

像作夢一樣！！

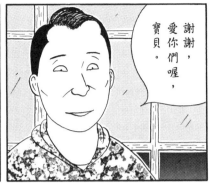

謝謝，愛你們喔，寶貝。

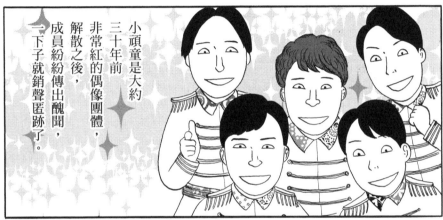

小頑童是大約三十年前非常紅的偶像團體，解散之後，成員紛紛傳出醜聞，一下子就銷聲匿跡了。

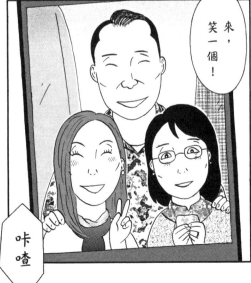

來，笑一個！

咔喳

可以合照嗎？

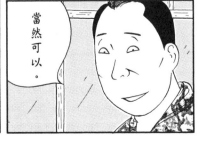

當然可以。

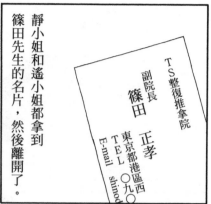

靜小姐和遙小姐都拿到
篠田先生的名片，然後離開了。

TS整復推拿院
副院長
篠田　正孝
東京都港區西
TEL　〇九〇
E-mail　shinod

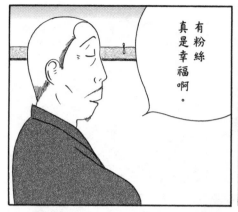

有粉絲
真是幸福啊。

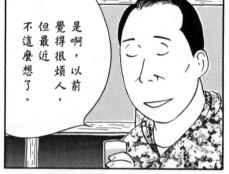

是啊，以前
覺得很煩人，
但最近
不這麼想了。

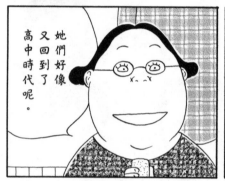

她們好像
又回到了
高中時代呢。

二星期後

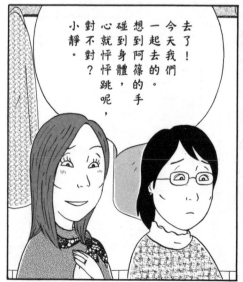

去了！
今天我們
一起去的。
想到阿篠的手
碰到身體，
心就怦怦跳呢，
對不對？
小靜。

去過篠田先生的
推拿院了嗎？

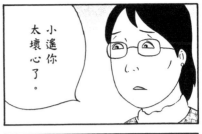

小遙你
太壞心
了。

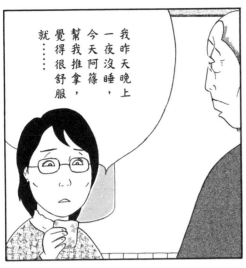

我昨天晚上
一夜沒睡，
今天阿篠
幫我推拿，
覺得很舒服，
就⋯⋯

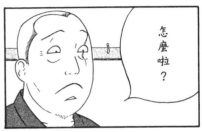

怎麼啦？

就睡著啦，
什麼都
不記得了。

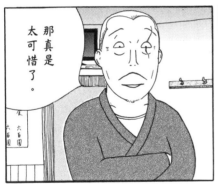

那真是
太可惜了。

我打算
最近要
雪恥。

不可以
一個人去喔，
絕對不讓你
拋下我。

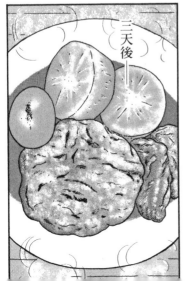

三天後——

我自己去了，
嘻嘻。

靜小姐一個人來了，
看起來容光煥發，
原來是換了隱形眼鏡，
可能是心理作用吧，
眼神波光流轉。

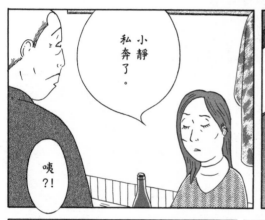

小靜
私奔了。

咦?!

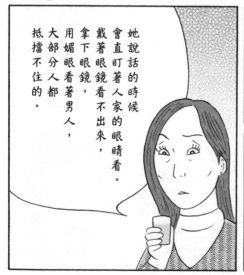

她說話的時候
會直盯著人家的眼睛看。
戴著眼鏡看不出來，
拿下眼鏡，
用媚眼看著男人，
大部分人都
抵擋不住的。

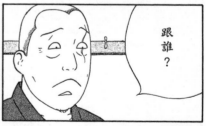

跟誰？

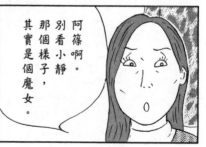

阿篠啊。
別看小靜
那個樣子，
其實是個魔女。

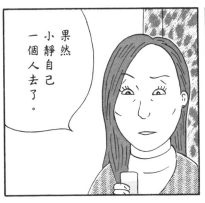

果然小靜自己一個人去了。

這麼說來，上次三天後自己一個人來，就沒戴眼鏡⋯⋯

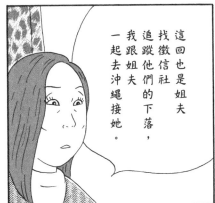

這回也是姐夫找徵信社追蹤他們的下落，我跟姐夫一起去沖繩接她。

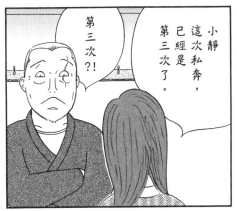

第三次?!

小靜這次私奔，已經是第三次了。

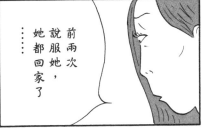

前兩次，說服她，她都回家了⋯⋯

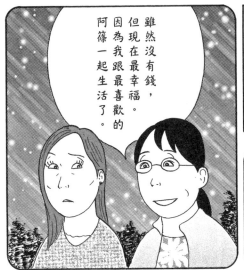

雖然沒有錢，但現在最幸福。因為我跟最喜歡的阿篠一起生活了。

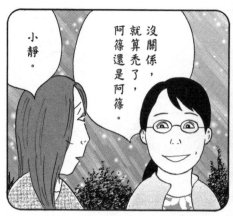

小靜，
你清醒一點。
現在跟你住在一起的，
不是小頑童的阿篠，
只是個半禿老頭而已。

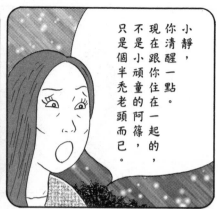

沒關係，
就算禿了，
阿篠還是阿篠。

小靜。

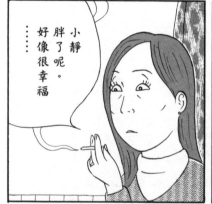

小靜
胖了呢。
好像很幸福
⋯⋯

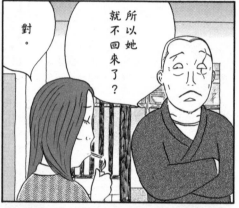

所以她
就不回來了？

對。

一年後，小頑童舉行了
只限一晚的演唱會，
盛況空前。

小靜跟阿篠現在也幸福地
一起在沖繩生活。

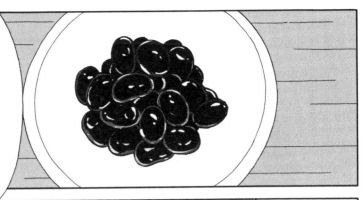

正月我煮了丹波的黑豆，想著給客人吃，求個好運。

第349夜◎黑豆

為什麼，正月要吃黑豆呢？

※豆子的發音為まめ，與好好過生活（まめに暮らす）的好好（まめ）同音。

因為能好好過日子，表示健康平安啊。

為什麼好好過日子是好運呢？

好好過日子＊，求個好運。

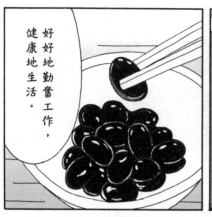

好好地勤奮工作，健康地生活。

小姐還年輕，所以可能沒什麼感覺。

這不是太胸無大志了嗎？

聽起來沒什麼大不了，但這才是真正的幸福吧。

咦！……胸無大志

校長先生輸了啊。

咦，您是校長？很多老師其實都是色鬼。我們的店裡就是這樣。

哇——
真老實！

是嗎？
或許吧……

常有人這麼說。
對了，你們的店
是什麼店？

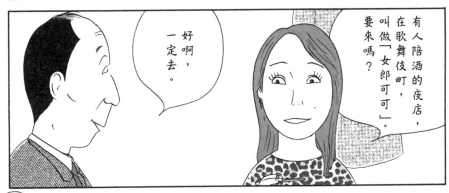

有人陪酒的夜店，
在歌舞伎町，
叫做「女郎可可」。
要來嗎？

好啊，
一定去。

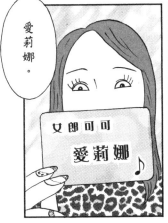

愛莉娜。

女郎可可
愛莉娜 ♪

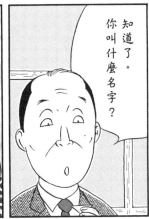

知道了。
你叫什麼名字？

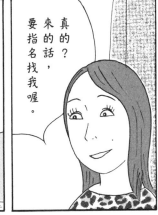

真的？
來的話，
要指名找我喔。

Happy Birthday
愛莉娜
Lonely Heart 上

生日快樂
給愛莉娜
青森的雞上

親愛的愛莉娜
Happy Birthday
桃色新聞 敬贈

生日
愛莉娜
中村

Happy Birthday
愛莉娜
Lonely Heart 上

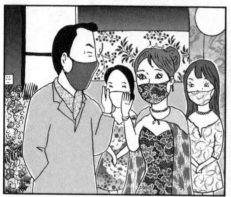

!!

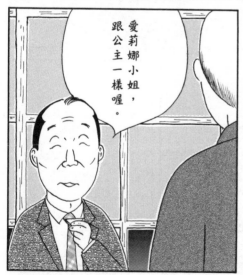

愛莉娜小姐，
跟公主一樣喔。

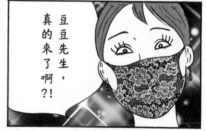

豆豆先生，
真的來了啊?!

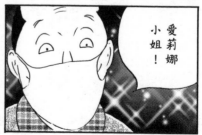

愛莉娜
小姐！

一二〇

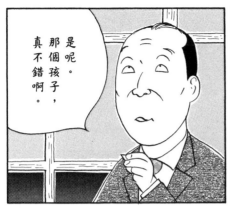

是呢。那個孩子，真不錯啊。

哎～愛莉娜很紅啊。

吉田先生看起來好像是著迷了。在那之後，很勤奮地去愛莉娜的店裡。常客阿北取笑他。

喔，你很清楚啊。你也常去嗎？

他們好像叫老師豆豆先生呢。在某個陪酒吧裡。

！

偶爾去去，但總是碰不到老師呢。

哎，真是敗給你了。哈哈哈哈。

歡迎光臨。

喀拉

好。

老闆，黑豆和溫酒。

愛莉娜，等好久了。

老闆，現在不是正月，也做黑豆嗎？

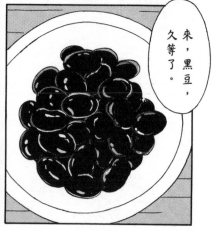

來，黑豆，久等了。

一二二

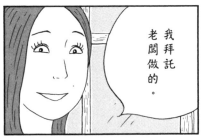

我拜託
老闆做的。

謝謝。
愛莉娜
有什麼事
嗎？

對不起喔，
豆豆先生。
請用。

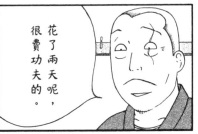

花了兩天呢，
很費功夫
的。

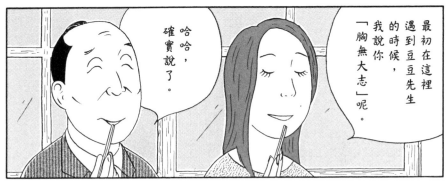

哈哈，
確實說了。

最初在這裡
遇到豆豆先生
的時候，
我說你
「胸無大志」呢。

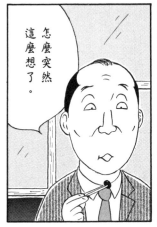

怎麼突然
這麼想了。

好好過日子，
確實也不錯。

我反省過了，
最近覺得……

一二三

那天愛莉娜請客，還給了不少小費。

沒怎麼啊，我……

兩天後——

愛莉娜不見了！

啊？！

今天去店裡，說她昨天辭職了。發LINE給她，帳號都註銷了……

那個孩子，可能想要重來？

重來？

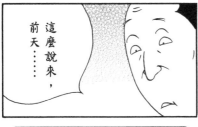

這麼說來，前天……

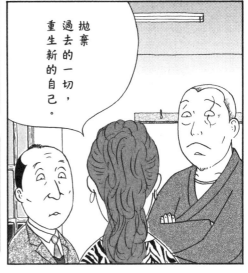

拋棄過去的一切，重生新的自己。

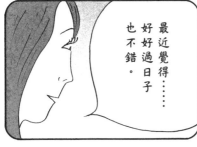

最近覺得……好好過日子也不錯。

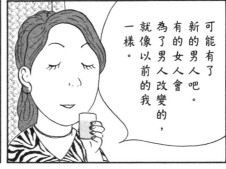

可能有了新的男人吧。有的女人會為了男人改變的，就像以前的我一樣。

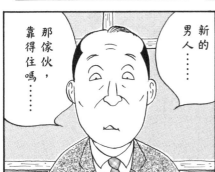

新的男人……

那傢伙，靠得住嗎……

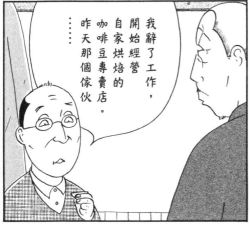

我辭了工作，開始經營自家烘焙的咖啡豆專賣店。昨天那個傢伙……

※西之市，是每年十一月大鳥神社舉行的祭典。

吉田先生非常沮喪。到了退休年紀之後，就不再來了。隔了許久之後，才在西之市那天晚上見到他。

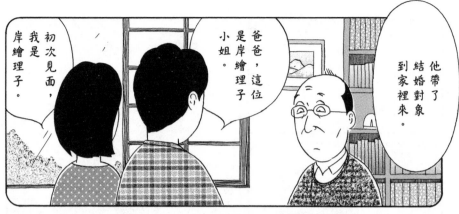

他帶了結婚對象到家裡來。

爸爸，這位是岸繪理子小姐。

初次見面，我是岸繪理子。

全部老實說了。我兒子笑著說，這樣倒省了介紹的功夫。

後來呢？

啊！

咦？！

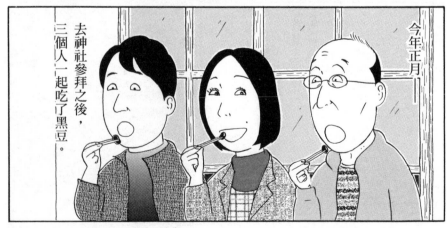

今年正月——去神社參拜之後，三個人一起吃了黑豆。

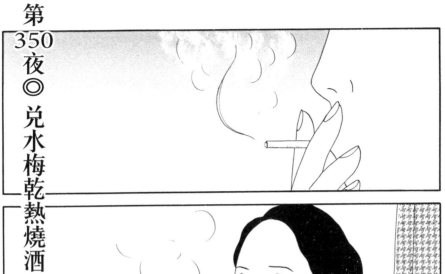

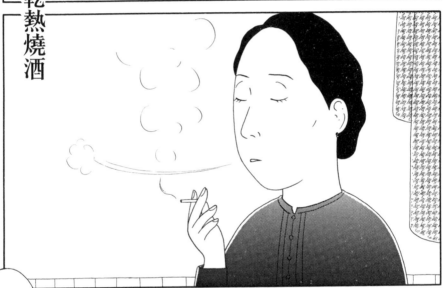

兑水梅乾
熱燒酒。

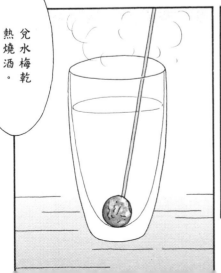

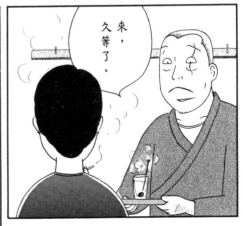

來，
久等了。

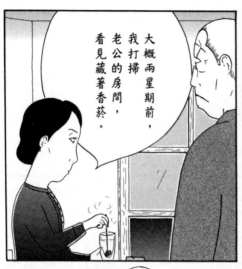

大概兩星期前，我打掃老公的房間，看見藏著香菸。

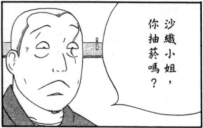

沙織小姐，你抽菸嗎？

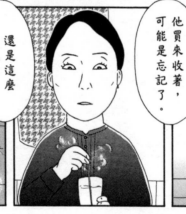

還是這麼窮酸樣。

他買來收著，可能是忘記了。

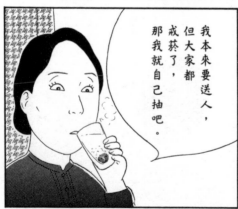

我本來要送人，但大家都戒菸了，那我就自己抽吧。

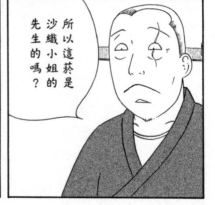

所以這菸是沙織小姐的先生的嗎？

一二八

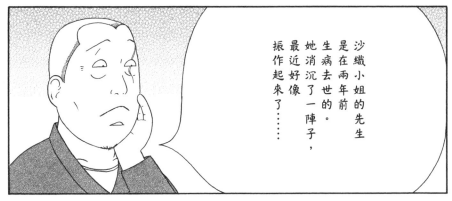

沙織小姐的先生
是在兩年前
生病去世的。
她消沉了一陣子，
最近好像
振作起來了……

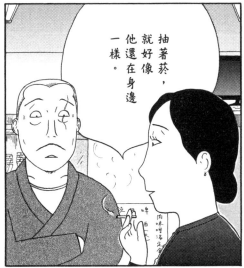

抽著菸，
就好像
他還在身邊
一樣。

哎喲，
這不是沙織嗎？
好久不見。

啊，
小壽壽桑！

歡迎光臨。

客
啦

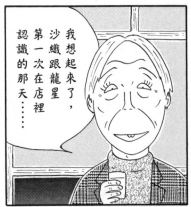

對了，都兩年了呢……

已經三週年了，日子過得很快。

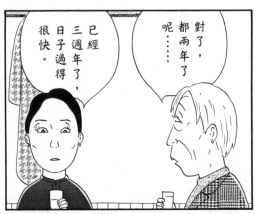

我想起來了，沙纖跟龍星第一次在店裡認識的那天……

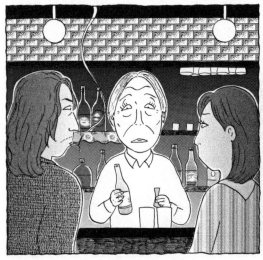

哪有那麼久，大概三十秒啦。

哎喲。

兩個人沉默地互相凝視了三分鐘呢。

一三〇

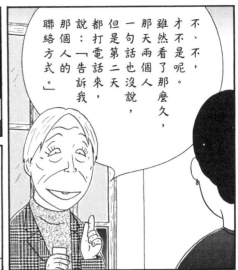

不、不、才不是呢。雖然看了那麼久，那天兩個人一句話也沒說，但是第二天都打電話來，說：「告訴我那個人的聯絡方式。」

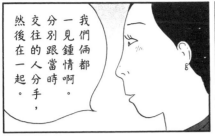

我們倆都一見鍾情啊。分別跟當時交往的人分手，然後在一起。

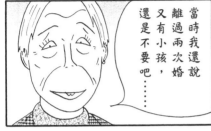

當時我還說離過兩次婚又有小孩，還是不要吧……

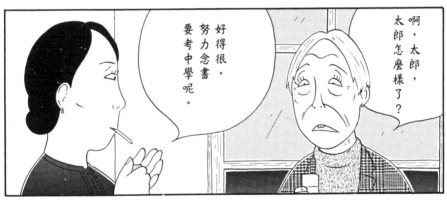

啊，太郎怎麼樣了？

好得很。努力念書要考中學呢。

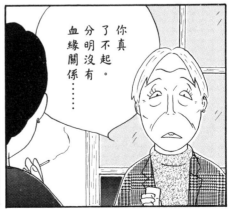

你真了不起。分明沒有血緣關係……

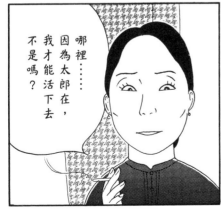

哪裡……因為太郎在，我才能活下去不是嗎？

沙織小姐
離開後——

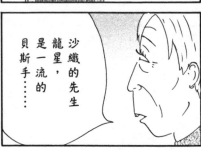

沙織的先生
龍星，
是一流的
貝斯手……

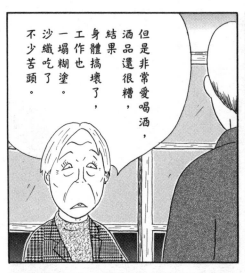

但是非常愛喝酒，
酒品還很糟，
結果
身體搞壞了，
工作也
一塌糊塗。
沙織吃了
不少苦頭。

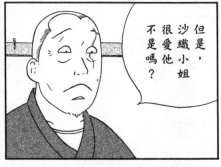

但是，
沙織小姐
很愛他
不是嗎？

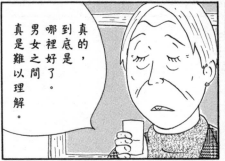

真的，
到底是
哪裡好了。
男女之間
真是難以理解。

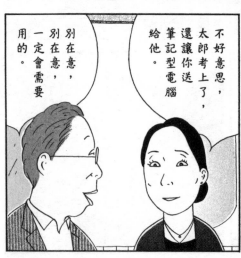

不好意思，
太郎考上了，
還讓你送
筆記型電腦
給他。

別在意，
別在意，
一定會需要
用的。

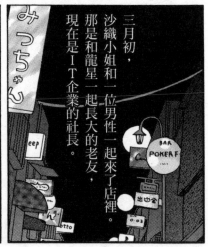

三月初，
沙織小姐和一位男性一起來了店裡。
那是和龍星一起長大的老友，
現在是ＩＴ企業的社長。

龍星跟我說過，拜託我照顧太郎。

……廣澤先生

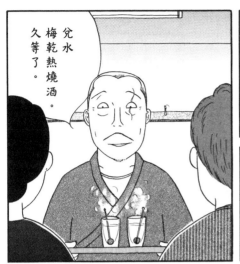

兌水梅乾熱燒酒。久等了。

龍星很喜歡這個啊。

死前一天還在喝呢。

真羨慕龍星。但是……差不多可以換掉喪服了吧？

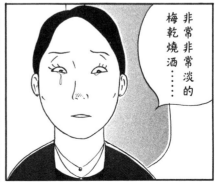

非常非常淡的梅乾燒酒……

這個？這是為了驅除害蟲的。死了老公，一堆害蟲就圍上來啦。

我也是害蟲之一嗎？

咦？!

嘻嘻。

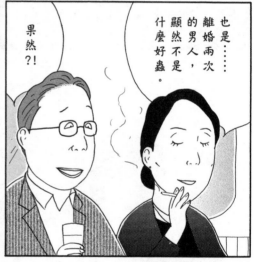

也是……離婚兩次的男人，顯然不是什麼好蟲。

果然？!

……

我已經不抽菸了。

來。

五天後——沙織小姐不再穿黑衣了。

め
し

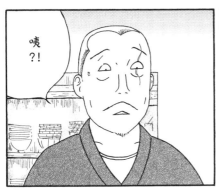

咦?!

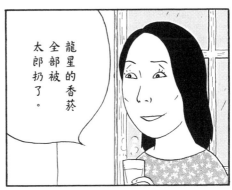

龍星的香菸
全部被
太郎扔了。

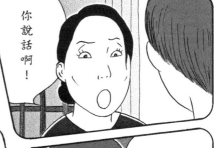

扔了
是什麼
意思?!

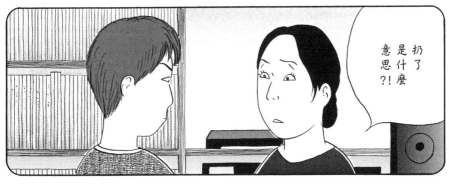

太郎……

你說話啊!

我討厭
龍星的味道。

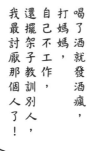

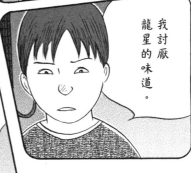

喝了酒就發酒瘋,
打媽媽,
自己不工作,
還擺架子教訓別人,
我最討厭那個人了!

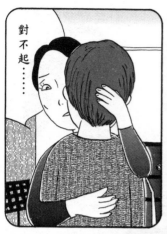

對不起……

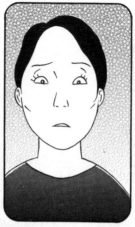

嗚嗚嗚嗚。

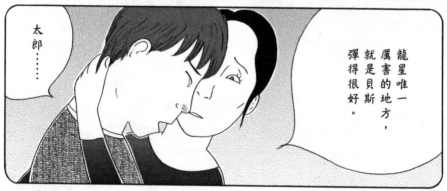

太郎……

龍星唯一厲害的地方，就是貝斯彈得很好。

太郎心裡的龍星誕生了。

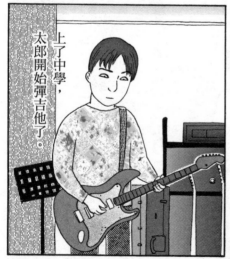

上了中學，太郎開始彈吉他了。

沙織簡直像是在講情人的事情一樣。

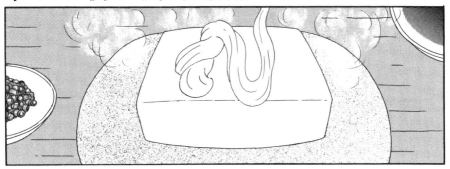

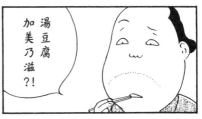

湯豆腐
加美乃
滋?!

哪裡
一般
了。
第一
次
見到
呢！

很一般
吧？
還有麵醬油
和蔥花。

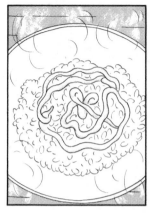

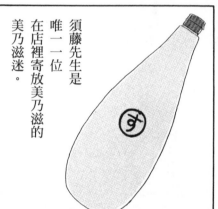

須藤先生是唯一一位在店裡寄放美乃滋的美乃滋迷。

嘻嘻。

看起來就跟Q比娃娃一樣了。

那是我的光榮！

擠美乃滋的須藤先生，好像真的很幸福。

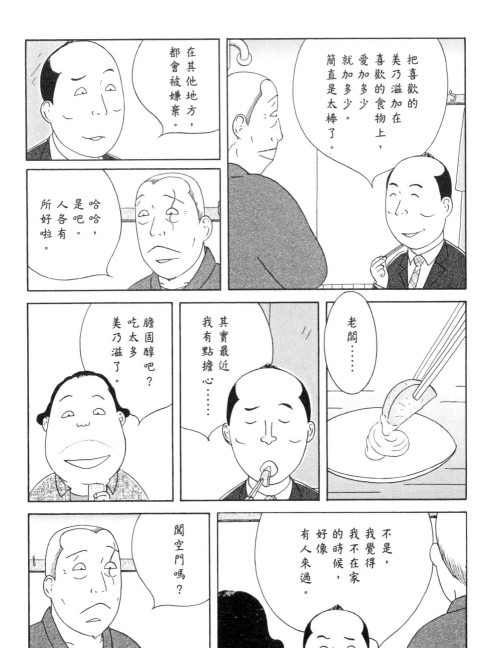

在其他地方，都會被嫌棄。

把喜歡的美乃滋加在喜歡的食物上，愛加多少就加多少。簡直是太棒了。

哈哈，是吧。人各有所好啦。

膽固醇吧？吃太多美乃滋了。

其實最近我有點擔心……

老闆……

閣空門嗎？

不是，我覺得我不在家的時候，好像有人來過。

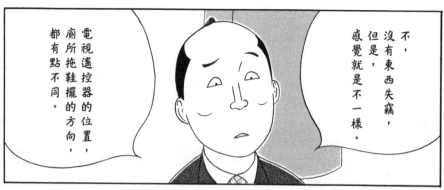

不，沒有東西失竊，但是，感覺就是不一樣。

電視遙控器的位置，廁所拖鞋擺的方向，都有點不同。

讓人不舒服啊。門有上鎖吧？

是不是老鼠？要是擔心的話，裝閉路電視監視器吧。

有啊……去年入秋的時候，就突然開始有點奇怪了。

我也想過，但是沒有什麼貴重物品。租金六萬六千日圓的公寓，裝什麼閉路電視……

一星期後──

snack PLATON

BAR 新世界

那對情侶常來嗎？

女士是第三次吧，但是每次的男伴都不同。

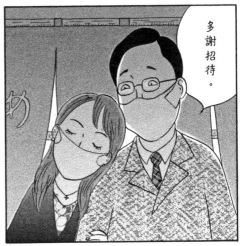

多謝招待。

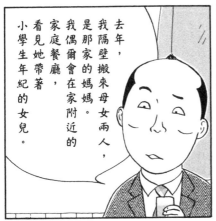

去年，我隔壁搬來母女兩人，是那家的媽媽。我偶爾會在家附近的家庭餐廳，看見她帶著小學生年紀的女兒。

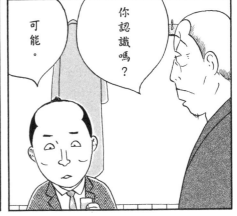

你認識嗎？

可能。

啊，老闆。

這樣啊。

倒是常在公寓前面碰到她女兒。

咦，是什麼？

上次跟你說過，我家好像有什麼人進去過。還說沒有東西失竊，結果有一件。

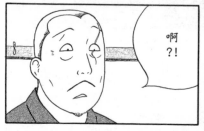

啊?!

絕對是美乃滋迷。

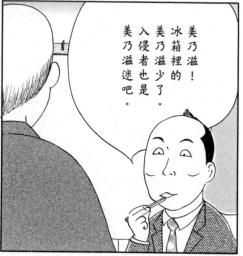

美乃滋！冰箱裡的美乃滋少了。入侵者也是美乃滋迷吧。

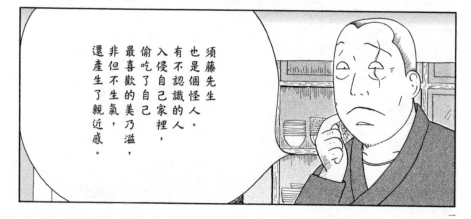

須藤先生也是個怪人。有不認識的人入侵自己家裡，偷吃了自己最喜歡的美乃滋，非但不生氣，還產生了親近感。

十天後——

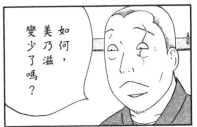

如何，美乃滋變少了嗎？

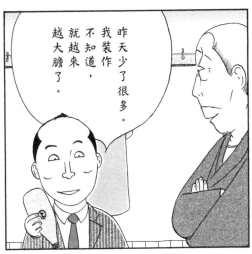

昨天少了很多。我裝作不知道，就越來越大膽了。

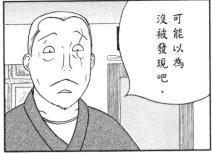

可能以為沒被發現吧。

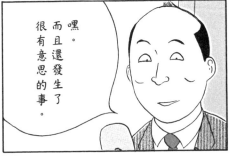

嘿。而且還發生了很有意思的事。

昨天須藤先生發現書架上有六本書比其他的書往裡靠了一些。

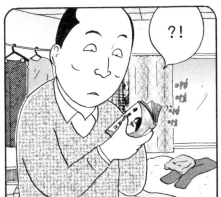

?!

要走了嗎

是吧，而且夾著的那本書，是月森螢的《病葉物語》。

落葉一片代替書籤，好童話啊。

像宮澤賢治的童話一樣。
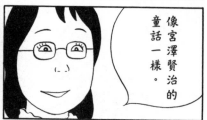

真的?!我是您的粉絲。請幫我簽名。
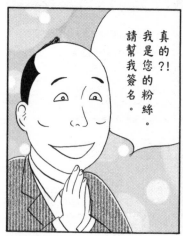

哎，真是巧了。這位就是月森螢老師。

您好，我是月森。
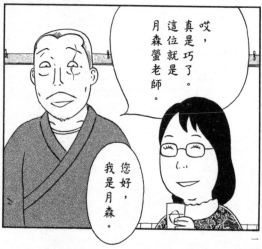

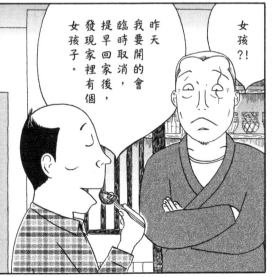

謝謝您。太感激了!

入侵者是不是也是小螢的粉絲啊?

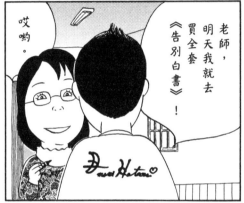

哎喲。

老師,明天我就去買全套《告別白書》!

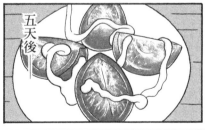

五天後

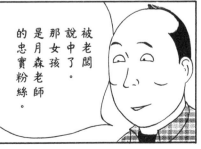

被老闆說中了。那女孩是月森老師的忠實粉絲。

昨天我要開的會臨時取消,提早回家後,發現家裡有個女孩子。

女孩?!

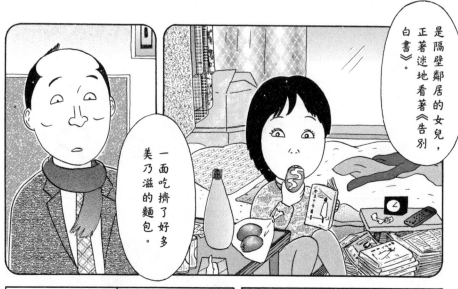

是隔壁鄰居的女兒，正著迷地看著《告別白書》。

一面吃擠了好多美乃滋的麵包。

那孩子怎麼進入須藤先生家的啊？

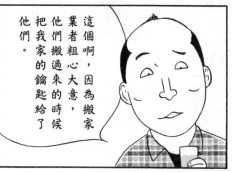

這個啊，因為搬家業者粗心大意，他們搬過來的時候把我家的鑰匙給了他們。

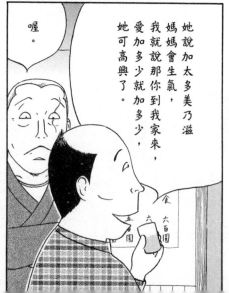

她說加太多美乃滋媽媽會生氣，我就說那你到我家來，愛加多少就加多少，她可高興了。

喔。

後來怎麼樣了呢……從那天開始每天都來，但三月中突然搬走了。須藤先生悵然若失啊。

深夜食堂YY0325

深夜食堂 25

作者

安倍夜郎（Abe Yaro）

一九六三年二月二日生。曾任廣告導演。二〇〇三年以
《山本掏耳店》獲得「小學館新人漫畫大賞」之後正
式在漫畫界出道，成為專職漫畫家。
《深夜食堂》在二〇〇六年開始連載。二〇一〇年獲得
「第五十五回小學館漫畫賞」及「第三十九回漫畫家協
會賞大賞」。由於作品氣氛濃郁、風格特殊，七度改編
影視。二〇一五年首度改編成電影。二〇一六年再拍電
影續集。

譯者

丁世佳

以文字轉換糊口已逾半生，除《深夜食堂》外，尚有英
日文譯作散見各大書店。近日重操舊業，再度邁入有
聲領域，敬請期待新作。

裝幀設計　黑木香
美術設計　佐藤千惠＋Bay Bridge Studio
版面構成　張添威
內頁排版　呂昀禾
手寫字體　鹿夏男、吳偉民、黃蕾玲
行銷企劃　楊若榆、黃蕾玲
版權負責　陳柏昌
副總編輯　梁心愉

初版一刷　二〇二二年十月二十四日
定價　新臺幣二四〇元

ThinKingDom 新經典文化

發行人　葉美瑤
出版　新經典圖文傳播有限公司
地址　臺北市中正區重慶南路一段五七號一一樓之四
電話　02-2331-1830　傳真　02-2331-1831
讀者服務信箱　thinkingdomtw@gmail.com

總經銷　高寶書版集團
地址　臺北市內湖區洲子街八八號三樓
電話　02-2799-2788　傳真　02-2799-0909
海外總經銷　時報文化出版企業股份有限公司
地址　桃園市龜山區萬壽路二段三五一號
電話　02-2306-6842　傳真　02-2304-9301

版權所有，不得擅自以文字或有聲形式轉載、複製、翻印，
違者必究
裝訂錯誤或破損的書，請寄回新經典文化更換

深夜食堂 / 安倍夜郎作；丁世佳譯. -- 初版.
-- 臺北市：新經典圖文傳播有限公司, 2022.10-
150面；14.8X21公分
ISBN 978-626-7061-42-8（第25冊：平裝）

深夜食堂

安倍夜郎

肚子飽了，
心也暖了。

日本國民飲食漫畫

第 ①～㉕ 集，絕贊上市。

丁世佳翻譯．新經典文化出版。

營業時間深夜十二時到清晨七時。

點你想吃的，做得出來就幫你做，

搭配以下的書，讀了才不會餓哦——

日本當代
首席美食設計師
42道魔法食譜

深夜食堂の料理帖

著／飯島奈美
漫畫／安倍夜郎
翻譯／丁世佳
定價二七○元

人氣美食雜誌與《深夜食堂》
夢幻跨界合作美食特輯

深夜食堂×《dancyu》共同編輯

漫畫插畫、審訂合作／安倍夜郎
翻譯／丁世佳
定價二七○元

廚房後門流傳的飲食閒話
《深夜食堂》延伸的料理故事

深夜食堂之勝手口

著／堀井憲一郎
漫畫／安倍夜郎
翻譯／丁世佳
定價二五○元

人氣料理家的「深夜食堂」食譜

由4位深夜食堂職人
用心研發的「升級版」菜單
5個步驟就能完成的家常美味，
提味、擺盤、拍照訣竅不藏私。

4位人氣料理家
只在這裡教的私房食譜75道

我家就是深夜食堂

著／小堀紀代美・坂田阿希子
重信初江・徒然花子
原作漫畫插畫／安倍夜郎
翻譯／丁世佳
定價三○○元